U0037877

PART 2
把唱盤當樂器演奏的藝術家
Scratch 刮碟 57

PART 3
唱盤音樂上的極限運動
Beat Juggling 99

E-TURN 楊立鈦

目前音樂領域：
饒舌歌手、MPC 玩家、唱盤藝術家、
詞曲、編曲、音樂創作人

歷年作品：
2007　個人饒舌創作專輯《WE ARE THE BEST》
2013　個人饒舌創作 Mixtape《本質與自由》

世界 巡迴演唱會		台灣區 國際賽事
	2002	台灣 VESTAX DJ 大賽冠軍 飛往日本東京參加亞洲區決賽
	2003	台灣 MTV MOTOROLA MIX 大賽冠軍 飛往英國倫敦參觀電子音樂製作人 BT 錄音室製作過程
伍佰 & China Blue【厲害】世界巡迴演唱會 張惠妹 金曲獎演出 DJ	**2005**	台灣 TECHNICS DJ 大賽冠軍 台灣 DMC DJ【個人組】大賽冠軍 飛往英國倫敦參加世界大賽
王力宏【蓋世英雄】世界巡迴演唱會	**2006**	台灣 DMC DJ【團體組】冠軍 飛往英國倫敦參加世界大賽
伍佰 & China Blue【太空彈】世界巡迴演唱會	**2010**	
盧廣仲【燃燒卡洛里】台北小巨蛋演唱會 伍佰 & China Blue【大感謝】世界巡迴演唱會	**2012**	街頭文化祭 DJ 冠軍
MC Hot Dog 小巨蛋【聲色犬王】演唱會 國際 BOTY 街舞大賽 開場饒舌歌手 蛋堡 TICC【房間】演唱會 張惠妹 紅白大使 紅白歌唱大賞演出 DJ	**2013**	
國際 BOTY 街舞大賽演出 台灣首位創造四台唱盤的唱盤藝術家 張惠妹【偏執面】台中新歌演唱會 DJ	**2014**	第一屆地球春浪大賞冠軍 以饒舌歌手與嘻哈製作人身份
王力宏【七十億分之一】台北新歌發佈會 DJ	**2015**	
上海亞洲音樂節 台灣 / 日本 / 馬來西亞 / 香港，擔任港台專場 DJ	**2016**	

作者序

DJ 教學對我來說～

第一件事情－就是不要把音樂說得太難懂與抽象。

第二件事情－我在教學上獲得很多的精進，我相信不只我在教學生，試著退一步想，學生們也會給我許多在音樂上的想法。

這本 DJ 書籍的教學內容，我想可以讓想學 DJ 唱盤的朋友們打好基本功，練個一年半載的時間應該不是問題，畢竟上 DJ 課時老師教什麼只是其中一個重點，回去後的練習是更為重要的。

如果你把 DJ 混音當藝術，你會挑好歌曲一混再混一試再試，每一次的選擇都是在嘗試進步；如果你把唱盤當樂器，你會一練再練，你會幾乎忘了時間，就跟愛因斯坦說的一樣；如果你把 DJ 當功夫，你會把唱盤手勢當作跟紮馬步一樣，一再修正其中運用的力量。

因為以上都是練唱盤無比的樂趣啊！

好了～放輕鬆！

先把重點擺在節奏上，碰觸唱盤的手的運動關係，慢慢開啟唱盤的手感練習，還有漸漸的打開你的耳朵吧！

首先，甩甩你的手，再來跳一跳、深呼吸……我們準備開始吧！ GO ！

牛棚 BULLPEN DJ STUDIO
DJ E-turn 楊立鈦

推薦序

記得第一次看到 E-turn 比賽，讓我了解 DJ 對音樂有另一種角度的思考，可以把音樂做另一種詮釋。唱盤就是 DJ 的樂器，音樂可以有不同的玩法！

—— **台灣音樂交流協會理事長　朱劍輝**

讓船長來教你開船

DJ 好比是船長，帶領觀眾在音樂的大海中航行，享受各種曲風混音的旅程。一個好船長必須愛海洋、必須懂海洋，不過第一步就是要學會開船技巧。我的好朋友 E-turn 是一位有 17 年資歷的 DJ，唱盤技巧不在話下，跟著他一步一步學就可以自由的駕馭唱盤。

認識 E-turn 好多年，他常跟天王天后同台參與世界巡迴演唱會擔任 DJ，好幾次在演唱會或音樂節的後台遇見。每次聊天就聽到他的新夢想，不是新的音樂計畫就是新的樂器工具入手，給我堅持、熱情、不停進步的深刻印象。

這一回他說要出版一本 DJ 唱盤入門實務，寄一本樣書給我。按部就班深入淺出的教學課程外，還有音樂、場所、出場等實務資訊，翻過一遍自己都想買一套唱盤來跟著學。如果你也想進入這個領域，成為一位勇闖音樂海洋的船長，那就來讓經驗豐富的 E-turn 船長教你開船吧！

—— **設計師、藝術家、策展人　AKIBO**

DJ E-turn 為台灣活躍的 DJ，2002 年參與台灣國際 DJ 賽事起，獲得多項冠軍，也曾在知名夜店擔任 DJ 多年，擁有豐富的經驗。DJ E-turn 也別於其他 DJ，E-turn 參與多許多藝人的世界演唱會巡迴，如王力宏、伍佰、MC HOT DOG……等，把唱盤當樂器的形式演出。

　　而 E-turn 從開始玩 DJ 到現在幾乎只使用黑膠唱盤表演，對唱盤的技術具有豐富的經驗與扎實的功力。現在 E-turn 把 17 年的精華濃縮在這本書中，除了可以幫助玩 DJ 的學習者，也可稱為一本 DJ 的教科書，若你不玩 DJ，也可以透過這本書瞭解 DJ。

—— 馬特多媒體音樂公司　馬特

　　記得第一次與 E-turn 相遇是在 2002 年的一場比賽，也是他第一場得冠軍的比賽，在台下看著他冷靜的處理每個節拍、音點，當時看他俐落身手，對於這位能作詞、作曲又能饒舌的 DJ 印象十分深刻。

　　直到多年後，在一場由李明道 Akibo 老師所策劃的嘻哈塗鴉「C2 SQUAD 嘻塗幫」活動中，跟 E-turn 有了合作機會，進而有機會窺探他的私密音樂創作生活。各式曲風都難不倒 E-turn，他能將 Lo-Fi Hip Hop 處理的如沐浴在放鬆的午後陽光下、週末夜店舞池跳斷你腳的 EDM 對他也不是難題，朗朗上口的流行歌曲也挺上手的，更令人吃驚是，連台語歌也可以。本書清楚的 step by step 教學，不管是初學者想精進 DJ 技巧或是純粹想買一本很帥的書擺在架上，那就是這本了！

—— 藝術家　林士強 L2C

認識 DJ 唱盤

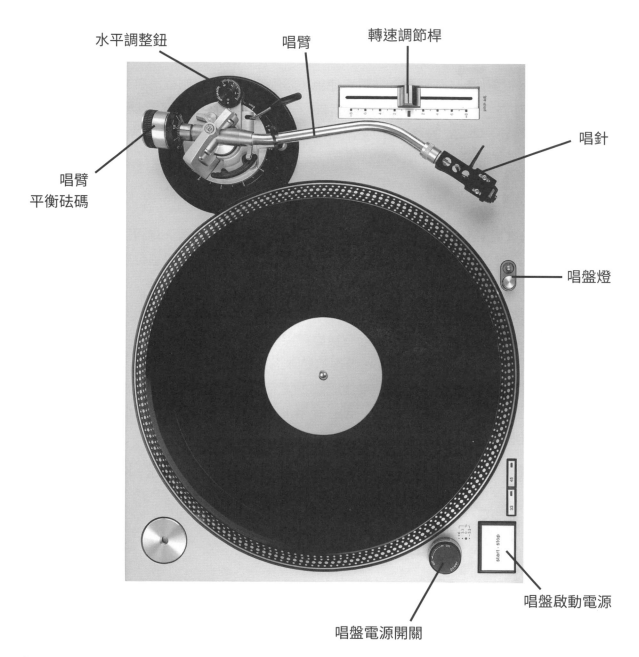

水平調整鈕　　　　　　　唱臂　　　　　轉速調節桿

唱針

唱臂
平衡砝碼

唱盤燈

唱盤啟動電源

唱盤電源開關

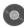

在進入教學前，必須先認識自己所使用的器材功能及操作方式，以下是將 DJ 唱盤分成三個部分——唱盤、唱座、唱針，一一仔細地介紹各個功能及使用方式。

1、唱盤

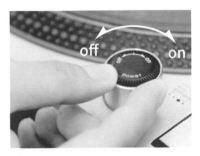

1 唱盤電源開關
順時鐘轉為開啟電源 (on)
逆時鐘轉為關閉電源 (off)

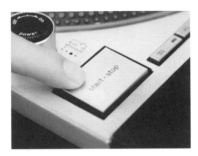

2 唱盤啟動開關
按一下為啟動，再按一下
會停止。

3 唱盤燈
照亮黑膠唱片的軌道

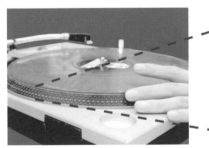

4 唱盤轉盤邊緣
修拍的輔助

唱盤轉速 RPM 有兩種，美規唱片為 33 轉居多，而歐版唱片為 45 轉居多，現今大多已整合為 33 轉 RPM。

[註]
BPM：全寫為 Beats Per Minute，是指歌曲速度，每分鐘音樂跑幾個拍子。
RPM：全寫為 Revolution(s) Per Minute，是指唱片需要的唱盤轉速，每分鐘唱盤轉幾圈。

2、唱座

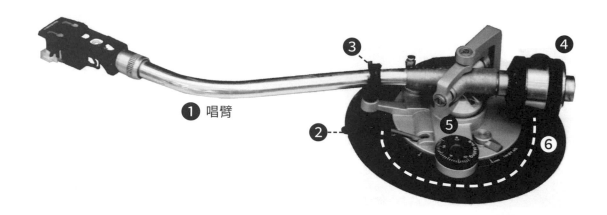

① 唱臂

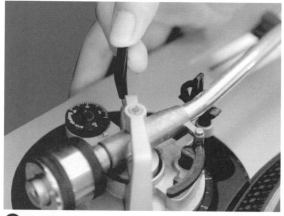

② 保護開關

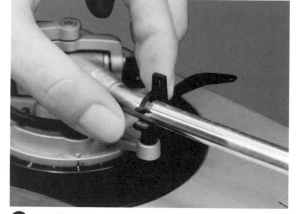

③ 唱臂溝槽
固定唱臂，防止位移。

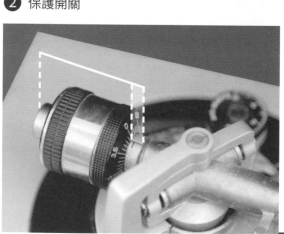

④ 唱臂平衡砝碼
調整唱臂重量，
調近是重、調遠
是輕。

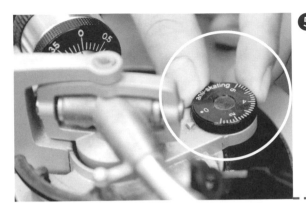

⑤ 水平調整鈕
砝碼與唱臂在
空中維持平衡
後，調整唱臂
的水平。

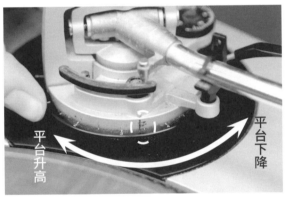

平台升高

平台下降

⑥ 唱座高低調整
往順時鐘轉是調高，逆時鐘轉則是調低。將
唱頭 m44-7 調整與唱片到適當的高度。

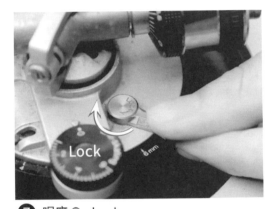

Lock

⑦ 唱座 On Lock
需鎖緊唱座，這樣才會固定而不搖擺
影響唱臂穩定性，並減少跳針的可能。

3、唱針

唱針可分為三部份：唱蓋、唱頭、唱針。

拆解

❶線材
(綠、藍、紅、白)

❷唱蓋

❸唱頭

❹唱針

放唱針的
姿勢與步驟 ▶▶▶

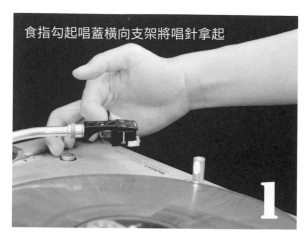

食指勾起唱蓋橫向支架將唱針拿起

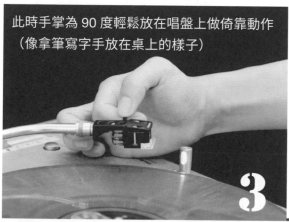

此時手掌為 90 度輕鬆放在唱盤上做倚靠動作
（像拿筆寫字手放在桌上的樣子）

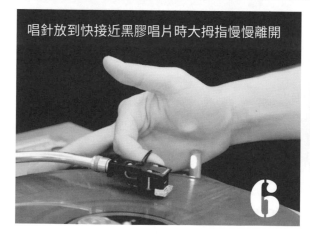

唱針放到快接近黑膠唱片時大拇指慢慢離開

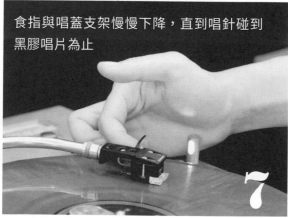

食指與唱蓋支架慢慢下降，直到唱針碰到
黑膠唱片為止

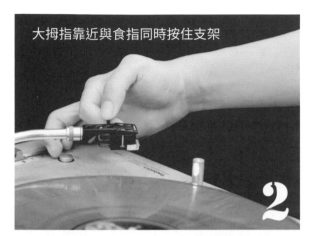

大拇指靠近與食指同時按住支架

2

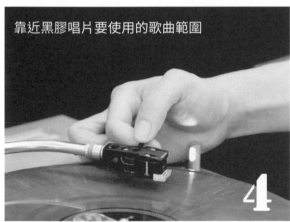

靠近黑膠唱片要使用的歌曲範圍

4

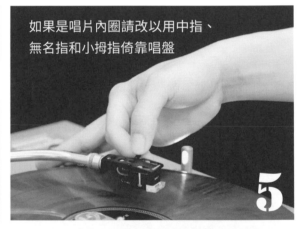

如果是唱片內圈請改以用中指、
無名指和小拇指倚靠唱盤

5

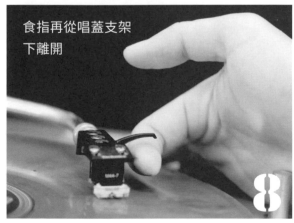

食指再從唱蓋支架
下離開

8

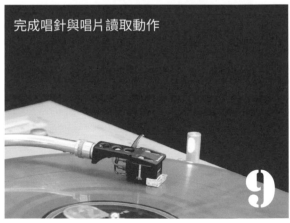

完成唱針與唱片讀取動作

9

拿回唱針的姿勢與步驟 ▶▶▶

手掌為 90 度輕鬆放在唱盤上做倚靠動作
（像拿筆寫字手放在桌上的樣子）

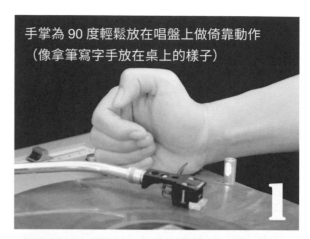

食指勾起唱蓋橫向支架將唱針拿起

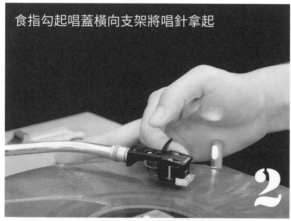

大拇指靠近與食指同時按住支架

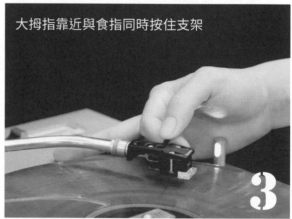

往唱臂溝槽移動

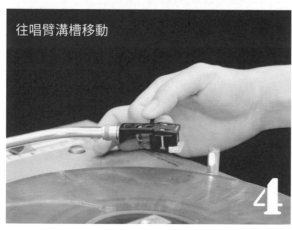

將唱臂放入溝槽中

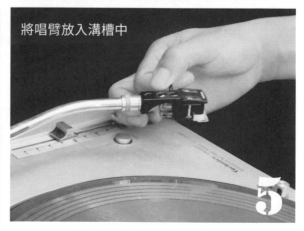

認識唱片

1、黑膠唱片

黑膠唱片原料為 PVC 塑膠，
我們將聲音壓入黑膠唱片裡，
黑膠唱片上的細小紋路就是
聲音的樣貌，有些細小紋路
比頭髮還細上 3500 倍。利
用唱盤轉動唱片的速度，
唱針讀取唱片上凹凸的紋路
每秒大約一萬八千次跑動位
置，轉換成電流而電流再利用
混音器放大訊號傳送到喇叭播放
出音樂。

黑膠唱片的紋路就像樹木的年輪一樣，
會看到唱片上有一圈一圈較粗、較淺的線，此線是
每首歌曲的間距，唱片上的年輪有幾圈就代表有幾首歌曲，要注意的是唱片最內圍及最外
圍是沒有歌曲的。上圖的唱片有四條粗線，表示裡面有四首歌曲。

黑膠唱片單曲通常會有三個～四個版本：

版本 聲音	專輯版 Album MIX	乾淨版 Clean MIX	音樂版 Instrumentals	人聲版 Acappella
音樂	O	O	O	X
人聲	O （不雅字句無消音）	O （不雅字句消音）	X	O

2、數位唱片系統

　　用數位訊號唱片透過訊號盒來控制電腦裡的音樂。DVS（Digital Vinyl System）為數位系統，是時下眾多 DJ 所常用的系統，使用的軟體大多為 SERATO 與 TRAKTOR。長得像黑膠唱片的數位唱片，放在黑膠唱盤上輸出至數位音訊盒後回送給混音器，利用數位唱片發出的聲音訊號頻率控制軟體運算參數而控制電腦裡歌曲的速度，屬於 DVS 系統。原始黑膠唱片訊號為類比訊號，聲音較為溫暖，數位音樂檔較為冷調。數位唱片訊號的頻率訊號為 1000 赫茲。

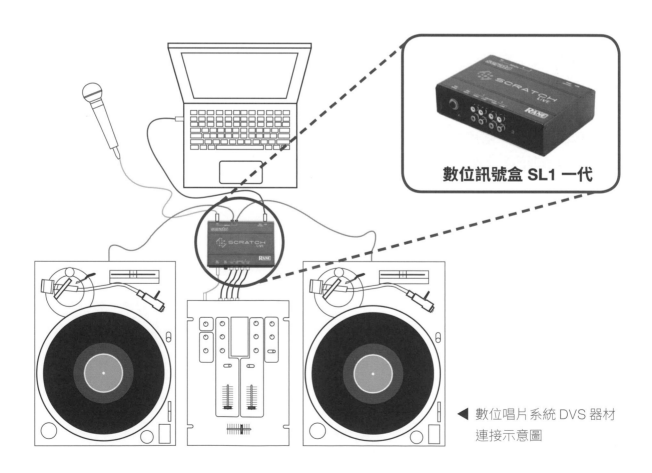

數位訊號盒 SL1 一代

◀ 數位唱片系統 DVS 器材
連接示意圖

認識混音器外部使用構造

1、混音器音量控制面

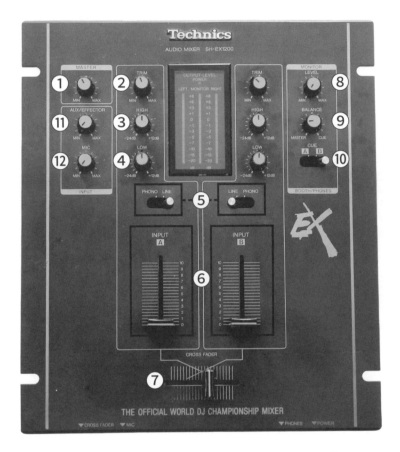

❶ Master(總音量)
控制輸入製混音器的所有機器
音量

❷ Trim
左右聲道個別音量控制

❸ High(高頻)
音色來說是控制鼓組的小鼓與
Hi-hat 的部分，高頻關起來時
會感覺悶悶的

❹ Low(低頻)
音色來說是控制鼓組的大鼓與
Bass 部分，EQ 低頻關起來時
會感覺到大鼓不見，少了個低
音的感覺

❺ Phono 與 Line
類比訊號與數位訊號切換桿

❻ Channel 上下推桿
控制左、右頻道音量

❼ CROSS FADER 左右推桿
左右聲道切換

❽ Monitor 耳機監聽音量

❾ Balance 耳機音場
Master 為總輸出聲音
Cue 為單邊唱盤聲音

❿ CUE 耳機左右聲道推桿

⓫ Aux/Effector 輔助外接音量

⓬ Mic 音量控制

EQ 高中低頻的控制

　　EQ 在不動它時是保持 12 點鐘方向，逆時鐘是減低它的頻率順時鐘時是加大頻率。通常我們播放歌曲時不太會去加大原本歌曲的 EQ，因為本身歌曲的頻率已經是經過後製混音後最完美的程度了，如果再加大頻率的話聲音爆掉的可能性較高。我個人在使用時通常都是以減頻率為主，減頻率再加到原來的 12 點鐘標準頻率時也有增減的效果產生。

2、輸出輸入面

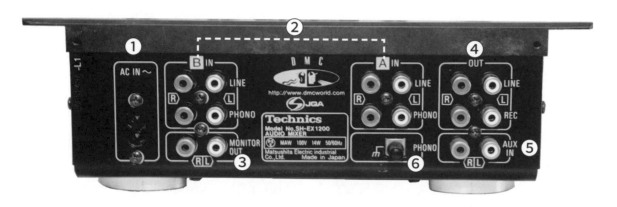

❶ 電源插座

❷ A、B 軌道 Phono 類比訊號與 Line 數位訊號 RCA 紅白輸入孔

❸ Monitor Out 內場監聽喇叭輸出

　　演出時，DJ 台旁需要一組監聽喇叭，這樣才能確保聽到聲音的時間是最正確的。如果聽著對舞台外的喇叭，通常你聽到的聲音是由舞台外的喇叭發出聲音後，撞到牆壁或空氣反彈回來的，這樣的聲音在時間上與音場是很不準確的。

❹ Out 為音量總輸出、外場喇叭輸出。

　　Line 使用 Fader 無切換頻道功能，建議使用 REC Fader 切換功能正常。

❺ Aux In 為輔助外接輸入孔

❻ 唱盤接地線鎖鈕

　　唱盤上有一條細細的地線是用來防止訊號雜音的。

3、開關、耳機與麥克風介面

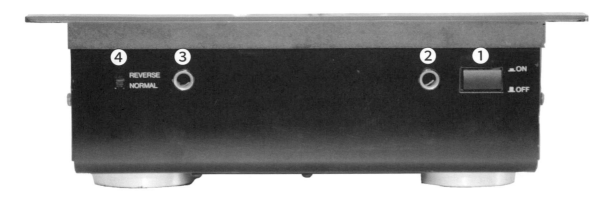

❶ 電源　　❷ 耳機孔　　❸ 麥克風孔　　❹ CROSS FADER 正反向開關通常使用為正常方向

唱盤與混音器常用線材

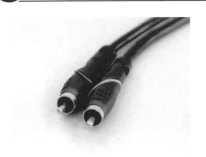

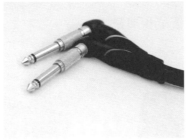

❶ 紅白線 RCA

唱盤上的輸出線為紅白線 RCA，又稱蓮花頭。

❷ TRS 6.3mm

混音器常見輸出線，也是電吉他線。

❸ XLR Canon

混音器上聲音功率最好，用於專業音響設備上。

其他注意事項

1、擺放唱盤的桌子及黑膠唱盤的尺寸

桌子：長 120 公分 X 寬 50 公分 X 高 90 公分

黑膠唱盤：長 45 公分 X 寬 35 公分 X 高 10 公分

混音器尺寸較為不一定，但使用唱盤時高度很重要，不能太低不能太高，唱盤的高度大約在人體肚臍左右的位置。

2、帶耳機的方式

(1) 可以練習用肩膀夾耳機的方式，但要注意不要駝背，肩膀與耳朵夾耳機要夾緊，常練習即可適應。

(2) 直接把耳機戴在頭上，然後露一邊耳朵出來，另外一耳直接將耳機靠近，形成一耳聽外面、一耳聽裡面聲音的概念，但此時耳機音量就不用開太大，要保護耳朵。

3、良好聽音樂的習慣

(1) 使用較專業的監聽系統
(2) 耳朵高度與監聽系統成等三角形
(3) 音樂空間與樂器配器位置能更清楚

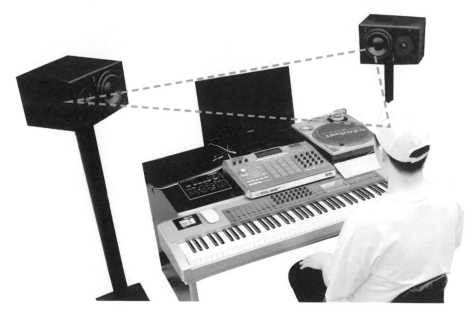

PART 1

混音的藝術
Remix 接歌

藉由一台唱盤放一首歌，利用混音器接到另一台唱盤的另一首歌，音樂不停止的概念。

在接歌當中，做出順暢的銜接，接過去聽起來像一首歌，又或者是良好的編排做到「起承轉合」，又或者是一首歌的音樂版加上另一首歌的人聲部分混音變成 Remix 版本。

教學示範影片

　　聽音樂是 DJ 很重要的一個部分，我們稱之為內在知識與養分，聽歌、找歌以及收集歌都是很重要的，然而每個人喜歡的曲風類型也都不盡相同。

　　從國家地理位置來說氣候的不同種族的不同文化的不同，所誕生的音樂也就不同。每個人的生活背景、生活方式，就連喝水的次數頻率、呼吸空氣的節奏大致上大家也都不是一樣的，所以每個人都是特別的，音樂也是。

　　你播放的歌曲，代表你的品味也代表你的眼界，每個年代的音樂都有屬於那年代的一份感動，值得你去品嚐值得你去挖掘，你就是那位音樂廚師、唱片騎士。

計算拍子

　　首先就讓我們從口頭上算拍子開始吧！請跟著示範影片練習數拍。

從第一拍開始數拍

1 – 2 – 3 – 4 – 5 – 6 – 7 – 8
2 – 2 – 3 – 4 – 5 – 6 – 7 – 8
3 – 2 – 3 – 4 – 5 – 6 – 7 – 8
4 – 2 – 3 – 4 – 5 – 6 – 7 – 8

共四個八拍，再重複一次

➡

1 – 2 – 3 – 4 – 5 – 6 – 7 – 8
2 – 2 – 3 – 4 – 5 – 6 – 7 – 8
3 – 2 – 3 – 4 – 5 – 6 – 7 – 8
4 – 2 – 3 – 4 – 5 – 6 – 7 – 8

一共唱了兩次四個八拍

歌曲段落

分辨段落增加或減少

　　歌曲在情緒處上有時會遞減，有時需增加段落，我們算清楚段落的方式就是拿紙筆記錄音樂，然後反覆停止與播放聽著歌曲，把結構上的演進並記錄下來。

歌曲段落結構

以下為一般歌曲的組成方式，初次寫歌都可以照著如此結構進行。

前奏 (Intro)
通常是沒有人聲的部分，醞釀歌曲剛開始的氛圍，讓聽者進入歌曲。

主歌 (Verse)
描述一個故事、情境的開始。

副歌 (Chorus)
歌曲主要的記憶點，也是高潮的部分，是最容易讓聽者有印象、朗朗上口的部分。

間奏 (Inter)
休息呼吸換氣的感覺。

第二次主歌 (Verse 2)
同樣講著故事，但敘述方法使用不一樣的觀點。

第二次副歌 (Chrous 2)
歌曲主要的記憶點部分。

橋段 (Bridge)
副歌記憶點中還未描述的片段，有時候會拉高情緒，有時會降低。

第三次副歌 (Chrous 3)
歌曲主要的記憶點部分。

尾奏 (Outro)
歌曲即將結束，讓聽者情緒從歌曲裡離開。

學習小技巧Tips ▶▶

1、練習一首歌不從頭播放，就算跳著聽一樣可以準確唱出歌曲的拍子。拍子算不對的時候，會感覺節拍跟歌曲不協調。

2、平常聽到音樂時，都可以算拍子、算段落，無論是到餐廳吃飯時或到便利商店，只要聽到音樂都可以練習，需要了解歌曲是有段落及架構的。

⏻ 練習Time!

　　在聆聽歌曲時可以一邊聽歌一邊算拍子，進而掌握整首歌曲進行的結構。例如前奏可能是兩個八拍後進入主歌，主歌經過兩次四個八拍進副歌，副歌有六個八拍……多多練習這樣聽歌計數拍子，可以幫助掌握歌曲的段落及結構。

　　這裡先以臺灣爵士嘻哈歌手「蛋堡」的〈關於小熊〉來練習算拍子吧！可先至網路影音平台搜尋此首歌曲。播放音樂後，前奏鼓組 Beat 一響起就開始算拍，可用紙筆記錄下來歌曲的結構段落上分別是幾個八拍。

歌曲〈關於小熊〉段落、結構分析

前奏 Intro
四個八拍

主歌 Verse1
饒舌講故事部分，兩次四個八拍

副歌 Chorus 1
(關於小熊的事……) 一次四個八拍

第二次主歌 Verse 2
饒舌講故事部分，兩次四個八拍

第二次副歌 Chorus 2
(關於小熊的事……) 一次四個八拍

橋段 Bridge 1 －鼓組抽掉
一次四個八拍，注意前面兩個八拍鼓組抽掉，第三個八拍鼓才進來

第三次主歌 Verse 3
饒舌講故事部分，兩次四個八拍

第三次副歌 Chorus 3
(關於小熊的事……) 兩次四個八拍，與前兩次副歌不同，此次增加了一次四個八拍

尾奏 Outro
吉他 Solo，兩次四個八拍

橋段 Bridge 2
一次四個八拍，歌曲結束

以上就是〈關於小熊〉這首歌的基本歌曲段落架構。在家裡練習時，可以跟著歌曲大聲地數出拍子，耳朵也要專心聽著音樂。

曲風介紹 & 解說

1、Hip Hop

　　取樣 70、80 年代老歌元素，如 Funk、Jazz、Soul 與 Blues，利用取樣機 MPC 加上鼓組拼貼手法製造出律動感。Hip Hop 誕生於社區公園裡廣場的派對，有著 DJ、舞者、塗鴉與主持人的四大元素，而這四大元素發展至今，各有 各創造與堅持的文化標竿出來。你可參閱書籍《嘻哈美國》更加了解 Hip Hop 文化的誕生。

東岸曲風
取樣較多的 Jazz(爵士樂)，像是大都會的感覺，例如紐約的都市風情。
♪推薦 | A Tribe Called Quest (團體)

西岸曲風
取樣較多的 Funk(放克)，像是加州陽光的感覺較為慵懶輕鬆。
♪推薦 | Warren G (歌手)

南岸曲風
808 鼓機加重 Funk，感覺更舞曲，Crunk(曠課樂) 中有許多叫囂與狂妄的人聲表現。
♪推薦 | Three 6 Mafia 〈Stay Fly〉

碎拍音樂
取樣 Funk、Soul(靈魂樂)，較快速度的 BPM碎拍鼓組，利用拼貼剪接拼湊出音樂，霹靂舞者的舞蹈較為常使用。
♪推薦 | The Sugarhill Gang 〈Apache〉

Disco Funk
利用 808 鼓機搭配上電子琴與人聲合成器。
♪推薦 | Afrika Bambaataa 〈Planet Rock〉

2、電子音樂

　　電子音樂起源於歐洲，1980 年代因為 Midi 樂器數位介面統一了電子樂器的工業標準，使電子音樂合成器的使用更為發達，而電子音樂帶來的未來感與科技感，讓許多音樂家紛紛投入於電子音樂的懷抱。

Techno　　　BPM = 130-140
發源於底特律的工業電子音樂，感覺較為機械化運作的節奏。

♪推薦 | Underworld〈Born Slippy〉

Trance　　　BPM = 125-135
以旋律感較重為基礎，取樣古典音樂把人類的感情結合電子音樂表現。

♪推薦 | Tiësto〈Adagio For Strings〉

House　　　BPM = 120-125
以 Disco 混合歐洲的電子舞曲而誕生，曲風較為輕鬆。

♪推薦 | Slicerboys〈My Jump〉

Drum and Bass　　　BPM = 140-160
曲風較為快速聽起來有點叢林的味道，鼓組與 Bass 的味道強烈。

♪推薦 | Bad Company UK〈The Nine〉

Dubstep　　　BPM = 70-140
由緊密的拼湊組合與大量的 Bass 低 音構成。

♪推薦 | Skrillex〈Bangarang〉

EDM　　　BPM = 128-130
使用華麗的手法描述電子音樂快樂跳舞的世界。

♪推薦 | Hardwell〈Run Wild〉

Future Bass
使用具未來感的音色，用 Bass 的元素與鼓組製造出未來美好的世界，有點像是卡通影片的配樂。

♪推薦 | Marshmello〈Alone〉

Trap
頗具陰暗的曲風，厚重的超低音 4Beat 與 8Beat 的節奏感，使空間感加大且緩慢。

♪推薦 | Baauer〈Snap〉

Twerk　　　BPM = 89-95
節奏感是以 16Beat 彈跳的感覺為主，速度不快但歌曲律動感有趣且緊湊。

♪推薦 | Major Lazer〈Bubble Butt〉

LESSON 02
手的位置與運動姿勢、抓第一拍的大鼓

教學示範影片

在學習後面課程的唱盤技術前，首先要了解手在唱盤上擺放的位置、手的姿勢與動作，還有如何準確地抓到第一拍大鼓與刷碟動作。請配合教學影片來學習會比較清楚喔！

手放在唱盤上的位置範圍 (以左邊唱盤為例)

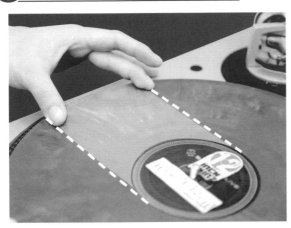

◀ 以唱片上內圈貼紙高低的直徑，食指擺放高點姆指擺放低點。然後平行畫出到唱片邊緣，這個唱片裡面的範圍就是你的手可以擺在上頭的範圍。

手放在唱盤上的姿勢

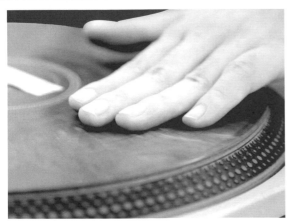

▲ 手碰觸唱片的地方為指腹而不是指尖，輕輕鬆鬆的放在上面。

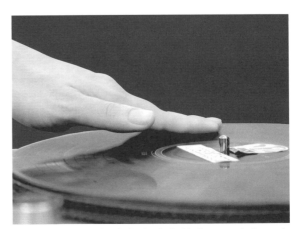

▲ 在動能上以無名指與中指為主，而食指、大拇指及小拇指則是輕鬆的放在上面維持運動的關係，手掌則維持角度 15 度左右。

27

手刷動唱片的動作

　　現在讓手在唱片上開始運動（前後刷動唱片），並觀
察一下自己擺動手的方式。大手臂應維持支撐前後擺動的
感覺，而小手臂前後擺動，手肘自然撐住，沒有橫移抬高
的現象，手腕也是自然平放狀態，並不會彎曲施力，整個
手心、手背沒有為了抓住唱片而用力。

 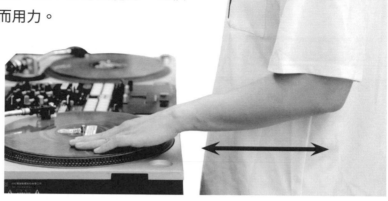

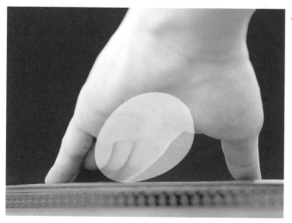

◀ 碰觸唱片的主要施力點為手心及手掌內的肌肉
群（大拇指內側與小姆指內側的肌肉），刷動唱
片的手就像一般彈奏鋼琴時的手，你也可以想
像自己的手掌內握著雞蛋。

　　在玩唱盤的前 1～2 年的學習階段，除了學習混音技術與刷碟技巧，手的姿勢也是很
重要的一環。在初期學習時必須調整到最好的姿勢，這樣對以後進階、甚至更高階的技術
都會有很大的幫助。

準確抓到第一拍大鼓

抓大鼓必須要精準、完整,而且搓大鼓的聲音也要搓得好聽。首先在唱片的內圈貼紙上貼上「圓形標籤貼紙」,黏貼位置在 12 點鐘方向,也就是正中間的位置,再來就是讓第一拍的大鼓出現並發出聲音。

◀ 注意在大鼓剛發出一點聲音就要貼了,這樣才是完整的第一拍大鼓。

一刷出去就會撞到大鼓,此時要注意唱片來回刷的距離大約為 5 元硬幣大小,自然的刷出第一拍聽見大鼓的碰撞聲。通常一開始刷都不是太好聽,但多加練習就會改善了!請放輕鬆地來回刷動唱盤,體會刷唱盤的力道與手心內往前推唱片的施力點。

另外,請留意唱盤是一直轉動的,我們的手只是把唱片黏住,不能把唱盤按停,否則就是用太多力氣了。

學習小技巧Tips ▶▶

1、觀察大鼓一開始是否從 12 點鐘(中間位置)出發。

2、觀察圓形標籤貼紙的移動距離是否為 5 元硬幣大小。

3、留意來回刷動的距離與速度要平均。

4、注意碰觸唱片的手勢、動作是否正確。

刷碟 (Scratch)

　　一開始輕鬆把手放在唱盤上面，但是這時手指頭一定會因為唱片前後刷動，而慢慢超出唱盤碰觸範圍，不過那是因為指腹還不熟悉唱片，慢慢體會、放輕鬆就可以了，不用太過擔心。若手接觸唱盤的位置跑掉了，可以先用右手按著唱片，讓左手回到正確碰觸唱盤的位置再繼續動作。

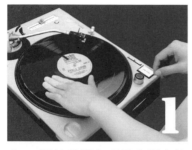
▲ 一開始手擺在唱盤上規定的碰觸範圍

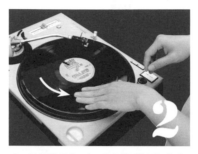
▲ 刷碟過程中手會漸漸跑出規定範圍

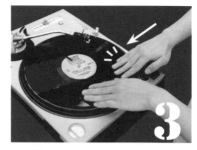
▲ 此時先用右手按住唱片

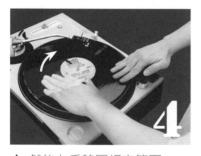
▲ 然後左手移回規定範圍

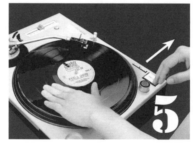
▲ 右手再移開，繼續刷碟

　　以上講述以左手刷唱盤為例，如果是右手刷唱盤，則用左手按唱片，右手再回到正確位置。記住此時圓形標籤貼紙都在 12 點鐘方向，因為我們的目的是要刷第一拍的大鼓。

◀請做一個練習，就是什麼都不管地用力刷唱盤，只要出發點是從 12 點鐘方向，然後注意手不要撞到唱針跟唱臂，避免唱針會壞掉。

　　用力刷唱盤主要是表現手在唱盤上能施展的最大力氣，用很大的力氣去刷唱盤擴展你的力度，進而對唱盤的害怕也會減少。

　　現在再回到上一步好好的搓大鼓，你的手應該會比較輕鬆了，每一項該注意的要注意，祝你刷出好聽的第一拍大鼓！

學習小技巧Tips ▶▶

　　在剛開始碰唱盤的學習者大致有兩種，一種是小心翼翼的、會怕唱盤受傷的學習者，通常筆者會請他嘗試大力地刷唱盤，只要在刷的時候，注意不要撞到唱針與唱臂。另一種是一上 DJ 台就亂碰唱盤、讓唱針受損的學習者，筆者會請他自己帶唱針，並平心靜氣地玩唱盤。

　　刷碟時請注意以下三點：
1、請勿撞到唱針
2、請在練習時注意手的動作是否正確
3、請勿在唱盤上用嬉戲的態度練習

回轉唱片

　　快轉或回轉音樂，其實只要手指按住唱片內圈的大貼紙，無論怎麼轉都不會撞到唱針或唱臂，如果是按在唱片內圈貼紙外圍的話，就會容易撞到唱針或唱臂。

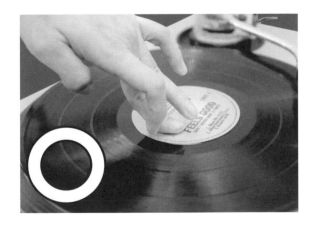
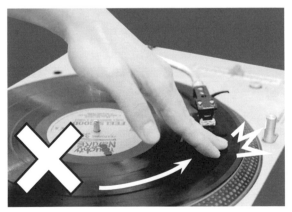

教學示範影片

上一課已學習如何刷碟及抓第一拍大鼓，本課要學習放出第一拍。

🎛 來回刷唱片

現在請抓好唱片、抓好大鼓，每數一拍就刷「去回」一次（在刷出去時就要數拍）。本書以箭頭往上「↑」表示唱片刷出去（如圖❶），箭頭往下「↓」表示刷回來（如圖❷）。

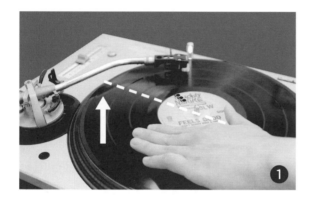

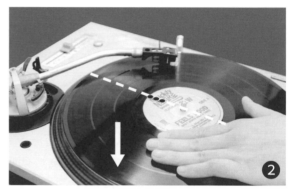

接下來練習邊數拍子邊刷碟，習慣節奏速度及熟悉動作。我們先進行兩個八拍，並來回刷唱片：

算　拍 1 － 2 － 3 － 4 － 5 － 6 － 7 － 8 － 1 － 2 － 3 － 4 － 5 － 6 － 7 － 8
刷唱片 ↑↓↑↓↑↓↑↓↑↓↑↓↑↓↑↓↑↓↑↓↑↓↑↓↑↓↑↓↑↓↑↓

＊算拍 1 時刷去回、算拍 2 時刷去回……依此類推動作。

＊注意在第八拍的時候，要把唱片刷回來，通常初學者會在第八拍交接第一拍時，因為容易緊張，可能會停頓沒有刷回來、繼續往前刷，而造成 12 點鐘準確的方向跑掉。

以上動作熟悉之後，接下來要放出第一拍。

放出第一拍

　　刷完一個八拍後，接下來的第一拍準備把唱片放出去，放出去時注意手只要離開唱片，讓唱片自然轉動即可。唱片放出去的同時，要跟著音樂數拍。請觀看教學影片並跟著練習放出第一拍。

練習Time!

請重複練習 3 分鐘：
1、刷一個八拍後丟第一拍
2、刷兩個八拍後丟第一拍
3、刷三個八拍後丟第一拍
4、刷四個八拍後丟第一拍

練習放第一拍時，請注意以下幾點：
1、第八拍一定要回來，回來後丟出去的才是第一拍。
2、不要因緊張而去推唱片，這樣會加快歌曲速度。
3、不要因緊張而拖到唱片，這樣歌曲速度會變慢。
4、刷大鼓的來回速度盡量跟歌曲原來速度一樣。

練習Time!

　　此練習提供了 BPM95 與 BPM100 的歌曲，分別為音樂版與人聲版本，以這兩個音檔來練習，每一個八拍的第一拍大鼓都要抓到。(請加入麥書文化官網會員，並至「好康下載」下載音檔，共 4 個)

　　在第一拍時放出唱片，眼睛要看著黑點並算拍子 1-2-3-4-5-6-7-8，再回到 1 尚未算到 2 前（約在 1 的尾音），按著唱片不要放開！此時動作都放慢，慢慢地把唱片往回轉，你會聽到一個大鼓不見的聲音－低沉的「咻」聲，然後刷出去再撞到大鼓，這就是第一拍！

　　利用標籤貼紙點，可以看到一顆大鼓在唱片上的距離長度是多少，從最一開始的大鼓點到大鼓的尾巴大約為兩個 10 元硬幣的距離。

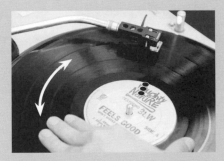

▲ 前後刷動唱片，可聽到大鼓的聲音。

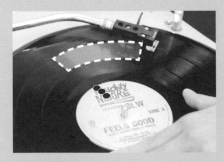

▲ 大鼓的聲音在唱片上，約為兩個 10 元硬幣的距離。

1、第一拍要抓的完整、抓得準。

2、搓大鼓的聲音要好聽。

3、算 1-2-3-4-5-6-7-8，再回到 1 時，手放上唱盤不用太急。

4、放拍子、算拍子的時候，手維持在唱盤上不用碰觸唱片，並與唱片保持約 5~7 公分距離，
　　以便再次抓第一拍。（如下圖）

建立聲音的想像圖

抓好第一拍的輔助方法是用眼睛看著唱片上的標記，觀察記號的位置所發出的聲音為何。請嘗試聆聽每拍的音色並觀察唱片上標記的位置，記住每拍位置是敲大鼓、小鼓還是 Hi-hat，基本來說 1、3、5、7 是大鼓，2、4、6、8 則是小鼓。(如右方示意圖)

建立聲音的想像圖，可以幫助學習者掌握音樂拍子、記憶節奏。大鼓是低音，就像一顆石頭，以紮實的圓點表示；小鼓是高音，就像閃電，聽起來脆脆的；Hi-hat則是短而急促的聲音，以一條短直線表示。

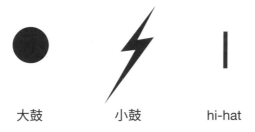

大鼓　　　　　小鼓　　　　　hi-hat

這些想像圖是留存在腦海裡的，當進行對拍工作時，不只是用耳朵去聆聽節奏，也要在腦海裡有兩首歌曲的大鼓、小鼓想像圖一同行進，輔助判斷是否有整齊對拍。

若熟悉前三課所教的內容，就可以接續學習後面的內容囉！

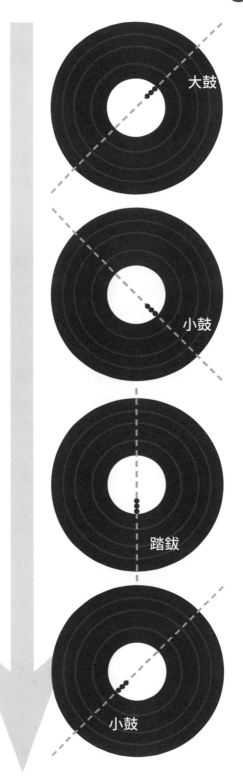

大鼓

小鼓

踏鈸

小鼓

疊拍及初期的推拍、修拍

教學示範影片

疊拍

　　疊拍是混音的基礎，所謂唱盤上的混音就是將兩首歌疊在一起。重疊時速度必須一樣，如果不一樣就是跑拍了。

請跟著以下四個步驟練習疊拍：

Step1—使用一樣速度的歌曲來練習

　　使用兩首曲風相近、速度一樣的歌曲來做練習，素材上可以先使用 Instrumentals 音樂 (BPM95) 較為單純、好練習。

Step2—由另一台唱盤播放出的音樂幫忙算拍子

　　前幾課都是自己數拍，現在則是利用另一台唱盤所播放的歌曲幫忙數拍。以刷左邊唱盤為例，放出右邊唱盤的歌曲後，邊聽音樂邊數出拍子 「1-2-3-4-5-6-7-8」，在回到 1 時，先不用碰觸唱盤，而是騰空刷拍，動作也請跟上歌曲速度。

▼ 騰空刷拍跟上歌曲速度

學習小技巧Tips ▶▶

　　可以利用貼紙做好記號，也可以先練習右手丟拍的手感，右手手感的方法與 Lesson 3 相同。

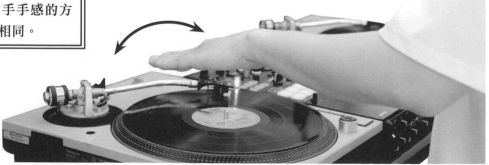

手腕空刷拍有跟上速度的話，就讓我們繼續接下來的步驟！

Step3—抓到第一拍大鼓，搓出好聽的大鼓聲

將 Fader 往左推到完全聽不見右邊唱盤的聲音，接著請把左邊的唱盤開啟，並用左手碰觸唱盤，先抓到第一拍完整的大鼓，練習一下搓出好聽的大鼓聲音，沒問題的話，就把 Fader 切到中間，此時可聽見右邊唱盤所播放的音樂。

Step4—進行疊拍

進行疊拍的預備動作，首先一定要聽清楚右邊唱盤的歌曲，在歌曲進行時，可以等確定好第一拍後再開始算一個八拍，到下一個第一拍時再配合歌曲一起刷，刷滿一個八拍後丟拍。

練習Time!

請按照以下步驟練習：

1、左邊唱盤抓好第一拍後，將 Fader 打到中間。

2、右邊唱盤開啟，右邊唱盤音樂放出並跟著算拍。

3、數完一個八拍後，在第二個八拍的第一拍時左邊唱盤刷大鼓。

4、刷唱盤的同時要數出拍子並注意速度是否一致。

以上數一個八拍、刷了三個八拍，共四個八拍，這是一次段落的循環，右邊唱盤再回到第一拍時，丟出你左邊唱盤的第一拍，讓兩邊唱盤的拍子疊在一起就成功了！

疊拍想像圖

前一課的「建立聲音的想像圖」，在疊拍進行時更能輔助判斷是否有準確對拍。以下的聲音想像圖，大鼓以○表示，△與□為其他樂器，並以一小節四拍來計數。在進行兩首歌曲的疊拍時，腦海中所呈現的想像圖如下：

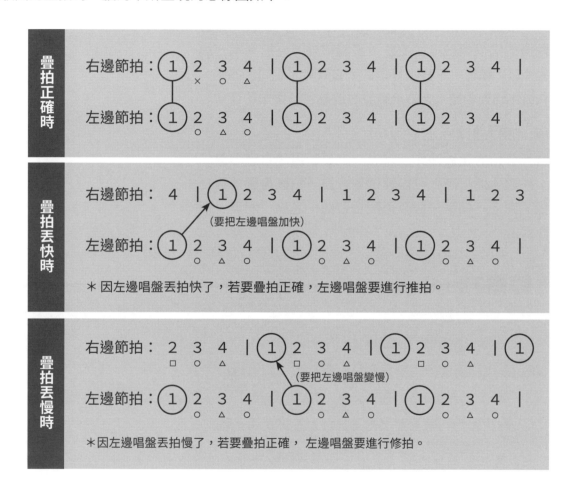

練習耳朵的判斷

耳朵的判斷力是慢慢練習的，剛開始聽大鼓好像不是那麼清楚，大鼓是低音、小鼓是高音，以聽大鼓的「咚」聲方式，在判斷上會比較不明顯。

一般耳朵聽高音會比較清楚，所以在剛開始對拍時先專注於聽小鼓的「ㄆㄧ丶」聲，聽看看兩首歌的小鼓聲有沒有緊密疊在一起，如果小鼓聲音分岔了，那就是沒有準確疊拍。

如果聲音對不準也沒關係，Fader 打到左邊，抓到第一拍後繼續練習，先數一個八拍，接著刷三個八拍，然後丟拍。會刷這麼多是因為要幫助練習手感，與丟出第一拍是同樣的。如果手跟不上速度或者是手黏不住唱盤，就必須按住唱片從頭來過，因為手的位置姿勢很重要！

熟練後就可以減少刷八拍的次數，可以唱一個八拍，接著刷一個八拍後就丟拍進行疊拍的動作，只要完全與另一首歌的大鼓、小鼓疊在一起即可。

練習Time!

使用速度皆為 BPM95 的兩首歌來練習以下情況，並開始嘗試練習使用耳朵聽準拍子：

1、推拍是讓唱片變快。若丟慢了，請推拍加快歌曲速度。

2、修拍是讓唱片變慢。若丟快了，請修拍修慢歌曲速度。

學習小技巧Tips ▶▶

練習技巧為耳朵聽著音樂時，手要跟著速度，嘴巴數拍子，眼睛看點並丟準。

初期推拍與修拍

丟拍時，大部分是因為手感的錯誤，而不小心丟快或丟慢，我們能以推拍或修拍來進行修正。本課練習初期推拍與修拍的動作，並做聽覺的訓練，能否聽出來丟快或丟慢的差異性也是很重要的，下一章將會加強推拍及修拍的練習。

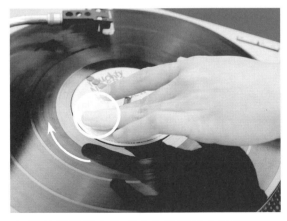

▲ 推拍是使用中指或食指推唱片內貼紙部分，讓歌曲加快。

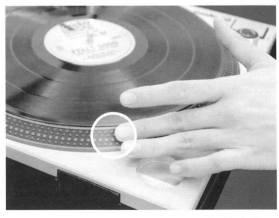

▲ 修拍是使用中指或食指輕碰轉盤的邊緣顆粒，使之轉速變慢。

接歌與混音的初步練習

　　這是本課學習很重要的一環，雖然說是混音接歌的初階，但也代表你進步了很多，才能學習到這裡。接歌就是指歌曲一首接一首，一直接到第二十首、三十首、甚至更多，而每首歌曲的速度可能都不一樣，所以必須學習操控唱盤上的 Pitch，去改變歌曲本身的速度，但在本課先不調整 Pitch 改變唱片歌 曲的速度，只要用手做推拍或修拍的動作，使用基礎的方法做到最好的練習。

持續對拍，保持 On Time

　　DJ 在接歌 Mix 時，最容易會有拍子跑掉的情形，像是 Fader 調在中間進行兩首歌疊拍時，如果跑拍了，就要馬上做出推拍或修拍的補救動作。這是關於 DJ 耳朵很重要的聽覺判斷與練習，而且這個技巧是必需很熟練，在學習過程的前 1~2 年裡，是個相當必要的練習，因為大部分在接歌 Mix 當中，都會出現要補救拍子的狀況。

練習Time!

　　請試著用耳朵、用手感讓兩首不一樣速度的歌曲接起來，歌曲 Mix 中也請使 用推拍及修拍兩個動作，讓兩首歌曲完全疊在一起。另外，你可以戴上耳機輔助，混音器上的耳機切換到左邊唱盤的軌道。

學習小技巧Tips ▶▶

　　聽覺判斷是需要慢慢練習的，剛開始聽大鼓 (低音) 好像不是那麼清楚，且判斷上會 比較不明顯，但耳朵聽高音是相對清楚的，所以在剛開始判斷對拍的時候，先專注於聽小鼓的「啪」聲，聽看看兩首歌的小鼓聲有沒有緊密疊在一起，如果小鼓分岔了那就是沒有疊在一起。

 強化推拍

　　首先，將右邊的唱盤 Pitch 調到「+4」，此時左邊唱盤的歌曲是比較慢的，所以要推拍使歌曲加快，用手的力量讓左邊唱盤的歌曲速度變快，讓左邊唱片歌曲速度對到右邊唱片歌曲的速度。

　　請觀看教學影片跟著筆者一起操作演練吧！請戴上耳機輔助聽歌曲，並按照以下步驟來練習推拍：

1、Fader 打到左邊，先抓好左邊唱盤的第一拍大鼓，然後再將 Fader 切到中間。

2、接著開啟右邊唱盤，因為它的歌曲速度是比較快的，所以先等待並聆聽音樂。

3、聆聽音樂並數三個八拍，在第四個八拍時跟著刷。

4、在下一個第 1 拍時丟拍，然後左手就到左邊唱盤唱片內圈貼紙進行推拍的動作。
　（＊推拍動作請參照第 4 課「初期推拍與修拍」。）

學習小技巧Tips ▶▶

1、一放手就馬上到貼紙內圈。

2、聽覺是很重要的，需要注意聽它慢了多少，我們就要施力多少。

3、注意聽小鼓「啪」聲有沒有密合，進而聽到整首歌大、小鼓有沒有密合。

4、左邊唱盤歌曲的速度是一樣保持慢的，所以我們施力的力道跟方向點都會是一樣的。

5、唱盤是順時針轉動，手指施力點在內圈貼紙，標籤貼紙跑到 10 點鐘位置時往上推，加強動能。(如右圖)

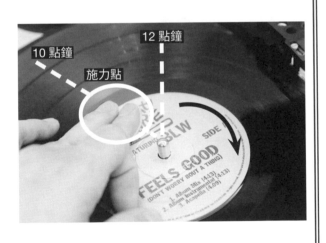

　　整首歌都要倚靠耳朵及手的推拍動作，讓兩首歌一直進行 Mix，手會酸是正常的，會越聽越不到也是正常的，這是練習太久而疲憊，請休息一下再繼續。

強化修拍

用中指或食指去摩擦唱盤邊緣的點點，形成阻力使唱盤動力變慢。在手感上，修拍會比推拍稍微困難、陌生一點。碰觸唱盤邊緣的點點，力道越大阻力就越強、力道越小阻力就越弱，完全不碰觸就會回到唱盤原本產生的動力。

先把右邊的唱盤 Pitch 調到「-4」，此時左邊唱盤的歌曲是比較快的，所以要修拍使歌曲變慢，用手的力量讓左邊唱盤的歌曲速度變慢，使左邊唱片歌曲，速度對到右邊唱片歌曲的速度。

請觀看教學影片跟著筆者一起操作演練吧！戴上耳機輔助聽歌曲，並按照以下步驟來練習推拍：

1、Fader 打到左邊，先抓好左邊唱盤的第一拍大鼓，然後再將 Fader 切到中間。

2、接著開啟右邊唱盤，因為它的歌曲速度是比較快的，所以先等待並聆聽音樂。

3、聆聽音樂並數三個八拍，在第四個八拍時跟著刷。

4、在下一個第 1 拍時丟拍，然後左手就到左邊唱盤，以中指或食指摩擦邊圓點點形成阻力，進行修拍的動作。

學習小技巧Tips ▶▶

1、一放手就馬上到唱盤邊緣的點點。

2、聽覺是很很重要的，注意聽歌曲快了多少，就給唱盤多少的阻力。

3、注意聽小鼓「啪」聲有沒有密合，進而聽到整首歌大、小鼓有沒有密合。

4、左邊唱盤歌曲快的速度是保持一樣的，所以我們施力的力道也都是一樣的。

5、因為唱盤是順時針轉動，所以摩擦時會形成阻力。

6、使用中指接觸唱盤邊緣點點，以「碰放、碰放」的方式形成阻力。也可以用中指接觸邊緣點點，從 10 點鐘位置往下滑到 7 點鐘位置形成阻力。（如右圖）

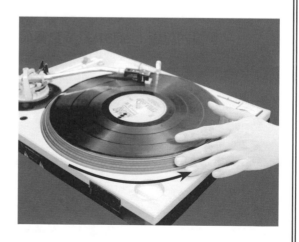

教學示範影片

　　當遇到兩首歌不同速度時，唱盤上的 Pitch 功能就發生作用了，Pitch 是調整唱盤速度的工具。假如第一首歌 BPM100、第二首歌 BPM95，兩首歌曲相差了 5 BPM，這時第二首歌可利用 Pitch 加快 5 BPM，使兩首歌速度一樣，完成疊拍混音順暢的工作進行。

　　調整 Pitch 是改變唱盤本身的速度，Pitch 往右「+」是加快速度；往左「-」則是減慢速度。歌曲跑拍的速度越多，代表 Pitch 要移動的越多，相反地，如果越少，移動的就越少。

　　而上一課所提到的推拍或修拍，是以人工的方式做到即時修正速度的動作，讓兩邊唱盤的歌曲保持 On Time、持續對拍這是推拍與修拍的目的。

調整 Pitch 的動作

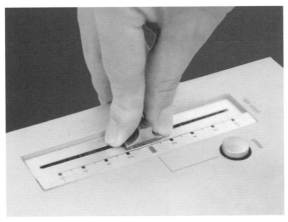

▲ 大拇指與食指一起調整 Pitch。

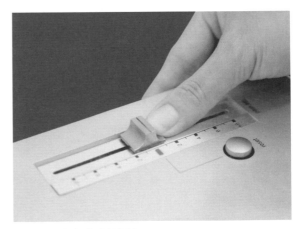

▲ 利用大拇指做推拉 Pitch。

　　本課針對兩種情況來練習調整 Pitch，並配合推拍或修拍的動作，皆以刷左邊唱盤為例。請按照步驟演練及實際操作，配合教學影片學習會更清楚喔！

若左邊唱盤速度較慢，請使用「推拍 + 調 Pitch」

　　首先放出音樂，左手到唱片內圈貼紙進行推拍動作，此時右手在 Pitch 位置準備並持續擺放在 Pitch 位置，直到完全對到拍為止，推拍讓唱盤歌曲持續保持 On Time 對拍的狀態，確定 On Time 後即可放手。

　　左邊唱盤若再次變慢而產生音樂的速度差，就需要推拍加快音樂左手再推拍讓音樂 On Time，或者右手將 Pitch 往右「+」推，正向加快唱盤本身的速度。反覆「On Time、調 Pitch」的動作，直到唱盤速度對到拍子，即不用再做推拍的動作。

　　請戴上耳機輔助 (混音器的耳機切換到左邊唱盤)，跟著筆者一起操作：

1 ❶ Fader 打到左邊。　❷ 先抓好左邊唱盤歌曲的第一拍大鼓。
❸ 抓好第一拍大鼓後就將 Fader 切到中間。

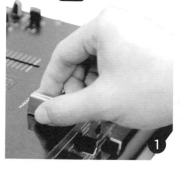
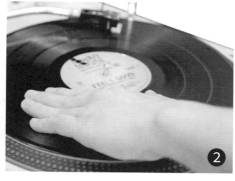
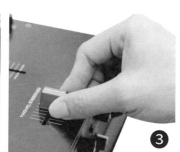

2 接著開啟右邊唱盤，因為它的歌曲速度是比較快的，所以先等待並聆聽音樂。

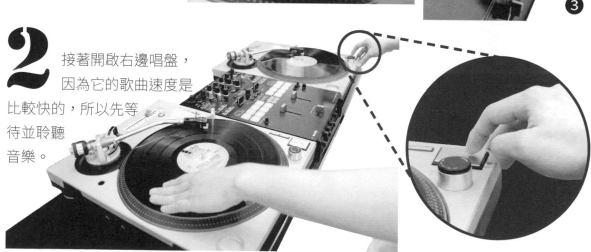

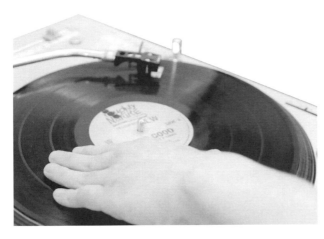

3

聆聽音樂

並數三個八拍,在第四個八拍時跟著刷。

4

❶在下一個第 1 拍時丟拍。

❷然後左手就到左邊唱盤唱片內圈貼紙,
　進行推拍 On Time。

❸調 Pitch 的動作。

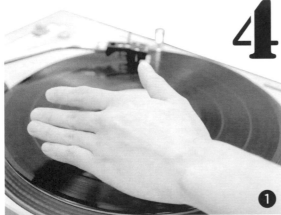

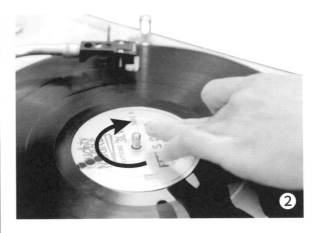

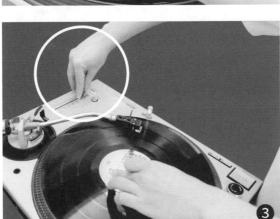

5

前述動作進行到唱盤本身的速度
對到拍後,即可不用再做推拍的
動作。

若左邊唱盤速度較快，請使用「修拍 + 調 Pitch」

　　首先放出音樂，左手到唱盤邊緣點點位置進行修拍動作，此時右手在 Pitch 位置準備並持續擺放在 Pitch 位置，直到完全對到拍為止，修拍讓唱盤歌曲持續保持 On Time 對拍的狀態，確定 On Time 後即可放手。

　　如果是左邊唱盤較快而產生音樂的速度差，就需利用修拍來減慢音樂讓音樂 On Time，或者右手將 Pitch 往左「−」推，負向減慢唱盤本身的速度。同樣地，反覆「On Time、調 Pitch」的動作，直到唱盤速度對到拍子，即不用再做修拍的動作。

　　請戴上耳機輔助 (混音器的耳機切換到左邊唱盤)，跟著筆者一起操作：

1　❶ Fader 打到左邊。　❷先抓好左邊唱盤歌曲的第一拍大鼓。
❸抓好第一拍大鼓後就將 Fader 切到中間。

2　接著開啟右邊唱盤，因為它的歌曲速度是比較慢的，所以先等待並聆聽音樂。

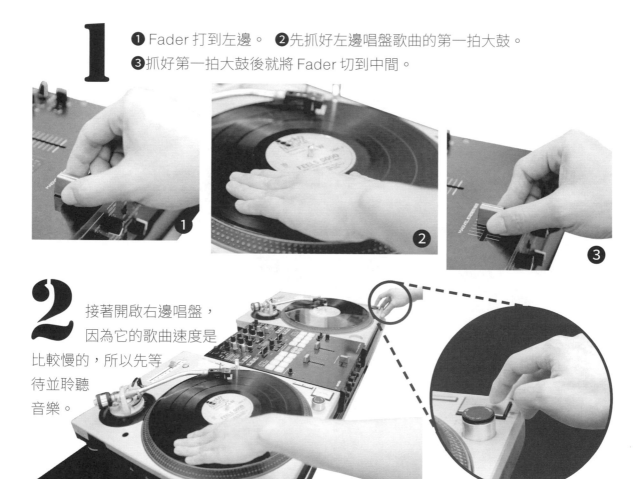

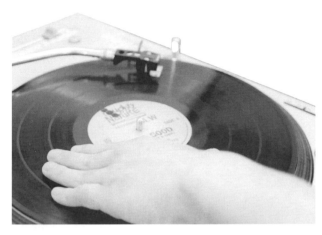

3

聆聽音樂

並數三個八拍,在第四個八拍時跟著刷。

4

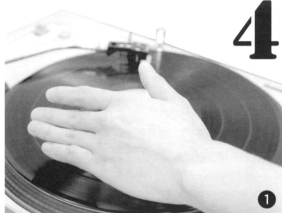

❶在下一個第 1 拍時丟拍。

❷然後左手就到左邊唱盤邊緣點點,

　進行修拍 On Time。

❸調 Pitch 的動作。

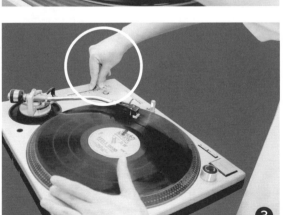

5

前述動作進行到唱盤本身的速度
對到拍後,即可不用再做修拍的
動作。

接歌 Mix 及 EQ 的控制

教學示範影片

前幾課的疊拍、混音教學中，都是使用無人聲的音樂來進行，而本課的接歌技巧使用有人聲版本的音樂，能用原版的歌曲來混音，離完整的混音練習又邁進了一步。

使用有人聲的音樂接歌

首先會遇到困難點是「人聲」的部分，因為人聲會使聽覺判斷受到干擾，所以需要練習聽覺上注意力的轉變。雖然音樂有人聲的加入，但是注意力還是擺在大鼓與小鼓的聲音上，特別是專注於聽小鼓的聲音，因為小鼓是屬於高音部分，聽覺上耳朵比較能掌握。此時建議使用耳機，並開始熟悉 Fader 的臨場切換。

EQ 的操作與控制

在接歌的過程中，可以靠著減低上一首歌曲的頻率，讓下一首歌曲的頻率突 顯出來。因此上一首歌曲的「頻率」需先衰減，在混音接到下一首歌的過程中，再進行控制「音量」的衰減，這時將 EQ 往逆時針方向轉－切掉 EQ 低音（Low），使大鼓的聲音不見，而讓下首歌曲更好進歌、接歌更為順暢，另外也讓下一首歌曲的大鼓會很明顯，使歌曲更加顯現層次感。

以下提供三種接歌時，切 EQ 低音的時機與方式：

1、在四個八拍中，第三個八拍開始時，將 LOW 逆時針轉切掉低音，使得第一首歌在疊拍時，前兩個八拍是有大鼓的，而後兩個八拍是沒大鼓的，聽起來就會有兩種層次感，像是歌曲過歌的感覺。

2、在第四個八拍時，LOW 逆時針轉切掉低音，前三個八拍是有大鼓的，而第四個八拍是沒大鼓的，這樣聽起來像是把下一首歌推出去，馬上要唱的感覺。

3、在第四個八拍中的 5-6-7-8 時，LOW 逆時針轉切掉低音，前三個八拍與第四個八拍的 4-2-3-4 是有大鼓的，切低音的 5-6-7-8 是沒大鼓的，會有種很快、很順暢過歌的感覺。

Channel Fader（簡稱 Ch）

為左右頻道的音量上下推桿，往上是音量增加，往下是音量下降。Fader 也可以按照前述切 EQ 低音的邏輯推演試試看。

接歌的邏輯

以嘻哈或電音歌曲為例，了解歌曲基本的段落結構：

前奏（空拍） ➡ 主歌（唱、講故事） ➡ 副歌（唱、主要歌曲記憶點） ➡

間奏（空拍） ➡ 主歌（唱、講故事） ➡ 副歌（唱、主要歌曲記憶點） ➡

尾奏（空拍）

歌曲空拍的地方為前奏、間奏與尾奏，副歌的地方可以用第二首的空拍來疊拍接歌。首先把空拍與歌曲記憶點都聽好、記好，這是為初期接歌的重點之一。

現在試著用第二首的前奏去疊第一首的副歌吧！

第一首歌用右邊唱盤播放，當歌曲走到副歌時，讓左邊唱盤第二首歌的前奏與第一首歌作疊拍混音的動作。因為第二首歌的前奏是沒有唱歌的空拍，所以拿來疊第一首歌的副歌時，不會產生兩首人聲不和諧的聲音，但如果用主歌來疊，就會有不協調的聲音產生了。

另外，第一首歌在歌曲最精彩的副歌後，接進第二首歌的主歌，會讓聽者有新鮮感，這也是 DJ 接歌的基本手法。

🎛️ 練習Time!

配合影片跟著筆者實際操作演練以下的步驟：

1、確認兩首歌曲的拍數結構是否一樣。此練習設定為第一首「副歌」是四個八拍，第二首「前奏」也是四個八拍。

2、第一首歌進副歌的第一拍，用第二首歌的前奏第一拍去做疊拍。

3、疊完三個八拍後，在第四個八拍的「4-2-3-4」，把 EQ 的 LOW 逆時針轉到底。而第四個八拍的「5-6-7-8」，把右邊唱盤的 CH 慢慢收掉到聽不見。

4、進了第二首歌的「主歌」後，將 Fader 切到左邊。

　　做完以上四個步驟就完成接歌的動作了，可以用同樣的方式來接第三首、第四首甚至更多。這是最簡單基本的接歌邏輯，使用相同拍數結構去做最簡單的接歌練習。在接歌之前，對拍的速度是很重要的，越快對好拍能做的事情越多喔！

學習小技巧Tips ▶▶

　　第一首歌到第一次副歌時，歌曲通常已進行一分鐘左右，如果要在第一次副歌就疊拍做 Mix 的話，必須提早把第二首歌的拍子在耳機裡快速地將拍子與第一首對準。在第一首歌的副歌前，第二首歌要回到歌曲的第一拍用放唱針的方法，抓好第二首前奏的第一拍大鼓，再切換 Fader 到中間，然後丟出第二首歌前奏的第一拍做 Mix。

　　以上情況在耳機內完成對拍的時間大約是一分鐘左右，對初學者來說這樣的對拍速度，是有點快的。初學階段可以在第一首歌的第二次副歌或第三次副歌時做 Mix。

初階的配歌方法

　　配歌也就是挑選歌曲的意思，歌曲跟歌曲如何配在一起，聽起來流暢、相似度夠，能夠在混音中聽覺上誕生出新火花。

尋找歌曲

　　先訂立你所喜愛的曲風方向，不一定只有一種而已，可以選定三種左右的曲風，有了曲風方向就可以開始尋找。

　　可以參考美國告示牌排行榜 [註 1] 或英國告示牌排行榜，藉由這兩個排行榜就能認識到最新、最熱門的歌曲。也可以透過 YouTube 來搜尋某個年月的告示牌，聽到當時流行的歌曲，另外，在電影原聲帶中也可以找到好聽的配樂。

[註 1]

告示牌排行榜 (Billboard) 除了最熱門的單曲榜 (Billboard Top 100) 外，還有其他類型音樂的排行榜，是全球重要的熱門歌曲依據。

認識歌曲

　　了解歌曲的製作人、演唱者、編曲家、作詞作曲家、樂手分別是誰，進而搜尋歌曲與歌手的資料，或是曾有合作的對象及作品……等等，延伸線索就會挖掘出許多，幫助你找到下一首、下一位你喜歡的歌曲或者藝術家。

　　甚至你可以了解歌曲背景及當時的時代氛圍，還有當時人們喜歡聽這種曲風的原因。音樂與時代是共同邁進的，因為社會環境與人文創造了音樂的歷史，深入挖掘一首歌曲將獲的更多根基與內容，也會擴大音樂聽覺視野。

聆聽歌曲

　　「一首歌曲帶給你的感動與感覺是什麼？」、「同一首歌曲帶給別人的又是什麼？」、「歌曲在各個段落中所表現的感覺是緊繃、放鬆、快樂，還是悲傷？」、「歌曲產生了什

麼樣的變化讓你有感覺上的轉換？」、「什麼樣的歌曲會讓你覺得好聽，是直接命中情感，還是聽覺上的震撼或是心靈上的平和？」

這些都是我們聆聽音樂的重點，但首先音樂的音質必須是良好的，才能聽到音樂中的細節，認識與聆聽歌曲都是配歌所需要思考的重點。

歌曲的速度感

聽歌曲除了要知道歌曲的速度之外，還需要感覺歌曲的速度感。假設一首 BPM130 左右的電子舞曲，但卻是首較浪漫的情歌，那麼歌曲的速度感就會覺得比較慢。

舉例來說，像是 DJ Tiesto 的〈Beautiful Things〉與另一首同樣約 BPM130 的 Calvin Harris〈Overdrive〉，兩首相互比較，後者因為是較搖滾、跳動的電子舞曲，所以速度感就會覺得比較前者快。

初期配歌

初期配歌建議找曲風相近的歌曲，例如嘻哈曲風在 1995~1999 年間比較 Old School、比較不吵的歌曲，這些都能好好練習，也可以順便多認識一些經典的歌曲。

另外，為了要建立好基礎，可以尋找有教育性質的音樂，像是饒舌團體「Jurassic 5」的歌曲利用取樣機與真實樂器（而且主唱還不只一個），「The Roots」也是很好的嘻哈團體，或者 1995~1999 年間暢紅的嘻哈團體等等。這些對筆者來說都是具有教育意義的素材，也提供給讀者參考。

配歌要掌握兩個重點，一是兩首歌曲的「相似度」，就是曲風相似、年代相近、鼓組相似、歌曲的音樂能量相似的歌曲。二是對歌曲的「熟悉度」，指幾個八拍的前奏、幾個八拍的主歌、幾個八拍的副歌，以及找尋順暢的接歌點。

筆者推薦多聽像是 Naughty By Nature、House of Pain、Kris Kross、Cypress Hill、Gang starr、D.I.T.C、A Tribe Called Quest 這些團體的經典歌曲，他們的歌曲鼓組明顯、段落分明、節奏輕快，很容易聽得出來、算得出來拍子，非常適合 DJ 初期的配歌與接歌 Mix 動作練習。

接歌邏輯推演

接續前面幾課所學的技巧，本課要進入實戰操作演練囉！以下會有三組接歌示範說明，你可以按照筆者的步驟來練習接歌。（＊請至合法網站購買歌曲來嘗試以下練習）

第一組接歌示範：

首先算清楚歌曲段落各有幾個八拍，特別是副歌的拍數，因為我們會利用第一首歌的副歌與第二首進行疊拍。

> 第一首歌：A Tribe Called Quest〈Check The Rhime〉
> 　　　　　副歌四個八拍。
> 第二首歌：Lauryn Hill〈Lost Ones〉
> 　　　　　前奏兩個八拍。

在第一首副歌的第三個八拍時，將 Fader 切到中間，接著把第二首歌前奏的第一拍大鼓放入，做兩首歌疊拍混音動作，也就是在〈Check The Rhime〉副歌的第四個八拍「5-6-7-8」，利用 Channel Fader 將音量下降到 0，〈Lost Ones〉順利接過去出現主歌人聲的部分。

學習小技巧Tips ▶▶

第一首歌曲放出還沒到接點段落之前，先在耳機內聽第二首歌的節奏，判斷速度的快慢。接著進行推拍、修拍與調整 Pitch 動作，在到歌曲接歌點前，需將第二首歌速度調整與第一首相同。然後回到第二首歌前奏的第一拍預備著，等第一首接歌點到時，就將第二首歌疊入。

＊注意在第一首歌最後的「5-6-7-8」時，可以利用 Channel Fader 將音量下降到零，就能夠順利接入第二首歌。

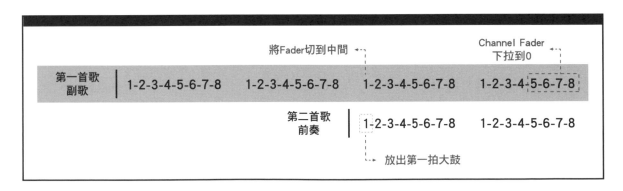

筆者會挑這兩首歌的原因，主要是〈Check The Rhime〉的副歌沒有人聲，取樣的喇叭音色又具有 Old School 的經典氛圍，而且鼓組很酷、淺顯易懂。〈Lost Ones〉的鼓組特色比第一首更強烈，所以從第一首歌接過去更能抓住聽眾的耳朵，而接歌後的小細節，你會聽到第二首的主歌剛進人聲時，鼓組是抽掉的，這也突顯了 Lauryn Hil 歌聲的重要性。

第二組接歌示範：

　　首先算清楚歌曲段落各有幾個八拍，特別是副歌的拍數，因為我們會利用第一首歌的副歌與第二首進行疊拍。

> 第一首歌：Eric B. & Rakim〈I Know You Got Soul〉
> 　　　　　副歌四個八拍。
> 第二首歌：Flow Dynamics〈Better On Stage〉
> 　　　　　前奏吉他 Solo 四個八拍。

　　第一首的主歌需要算清楚有幾個八拍，因為主歌唱完就立刻接副歌了，若沒有算清楚拍子，將有可能會來不及進行與第二首歌曲疊拍的動作。

　　在第一首歌進入副歌的第一個八拍時，將 Fader 切到中間，並把第二首歌前奏的第一拍大鼓放入，做兩首歌疊拍混音動作，然後在〈I Know You Got Soul〉第四個八拍的「5-6-7-8」，利用 Channel Fader 將音量下降到 0，使〈Better On Stage〉順利接過去出現鼓組部分。

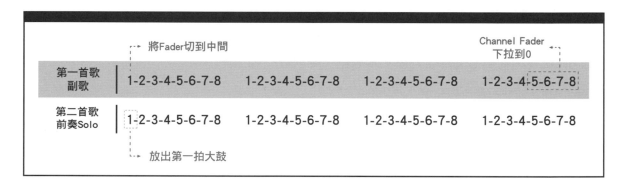

　　筆者會挑選這兩首歌主要原因是〈I Know You Got Soul〉鼓組的特色與取樣、Funk Soul 吉他、You Got Soul 的人聲與歌詞，仔細這首歌的聆聽鼓組低音，是很有份量的，在副歌中用了 Scratch 的技術去刷人聲，而不是把副歌的空間唱滿，在接歌上會更有層次。第二首歌〈Better On Stage〉前奏的吉他 Solo 疊進第一首副歌時，是將吉他 Solo 較細膩的旋律感加進去，四個八拍後過歌鼓組出現，把上一首歌曲的 Funk Solo 吉他更推進一步，像是往前衝更熱鬧的感覺。

第三組接歌示範：

首先算清楚歌曲段落各有幾個八拍，特別是副歌的拍數，因為我們會利用第一首歌的副歌與第二首進行疊拍。

> 第一首歌：Gang Starr〈Full Clip〉
> 副歌四個八拍。
> 第二首歌：The Notorious B.I.G.〈Unbelievable〉
> 前奏四個八拍。

這組接歌示範要特別注意的是，第一首主歌需要算清楚有幾個八拍，因為主歌唱完立刻接副歌，若沒有算清楚拍子，就有可能來不及進行與第二首歌曲的疊拍。

在〈Full Clip〉進入副歌的第一個八拍時，將 Fader 切到中間，把〈Unbelievable〉前奏的第一拍大鼓放入，做兩首歌疊拍混音動作，然後在〈Full Clip〉第四個八拍的「5-6-7-8」，利用 Channel Fader 將音量下降到 0，〈Unbelievable〉順利接過去出現主歌部分。

				Channel Fader 下拉到0
	將Fader切到中間			
第一首歌 副歌	1-2-3-4-5-6-7-8	1-2-3-4-5-6-7-8	1-2-3-4-5-6-7-8	1-2-3-4-5-6-7-8
第二首歌 前奏	1-2-3-4-5-6-7-8	1-2-3-4-5-6-7-8	1-2-3-4-5-6-7-8	1-2-3-4-5-6-7-8
	放出第一拍大鼓			

筆者會挑選這兩首歌的原因，主要是因為〈Full Clip〉與〈Unbelievable〉的時代背景相像，都屬於東岸的音樂類型，所以音樂拍子上的小鼓音色相似度很高，但由於這兩首的 Beat 都屬於很硬派的風格，所以第一首接過去第二首更能體現此風格音樂的氛圍特色。

PART 2

把唱盤當樂器演奏
的藝術家
Scratch 刮碟

唱片在唱盤上刷出聲音，利用人聲或效果音製造出節奏性的感覺，刷碟可以使用在接歌混音時，使歌曲重疊上 Scratch 音效讓原本的歌曲在聽覺上更新鮮。

刷碟的技術呈現到現今已演變成像是把唱盤當作是樂器一樣演奏的概念，甚至可以提升到使用 Scratch 作曲的樣貌。

Scratch 與 Baby Scratch

教學示範影片

Scratch（刮碟）

　　海尼根啤酒曾經有一部廣告，台上 DJ 播放歌曲播放到一半，不小心將啤酒打翻而音樂停止，DJ 趕緊拿布把唱片擦乾淨，卻在摩擦唱片時意外發出嘰嘰喳喳的聲音，這時全場舞客大聲歡呼，因為聽到一種非常新鮮的聲音！在廣告中所出現嘰嘰喳喳的聲音就是「Scratch 刮碟」的聲音，有玩 Scratch 的朋友們都笑稱這或許就是 Scratch 的發現與發明！

　　Scratch 為刮碟、刷唱片，是讓唱片來回在唱針上磨擦發出聲音，若搭配混音器上的 Fader 作為開關，將使 Scratch 刮唱片技術提升，會有更多不同的玩法。

　　常有人問到「需要有專門刮碟的唱片嗎？」是的！刮碟是有專用的唱片。因為刮碟需要的聲音必須是厚實、乾淨、有力度且有面積。使用具有這幾種特定聲音的唱片，會比較好掌握 Scratch 出來的聲音效果。Scratch 效果片上所擷取的聲音，多半也是從某首歌曲上所擷取下來的片段，當然你也可以用歌曲的特定片段作 Scratch 的效果，例如大鼓、小鼓、歌曲開頭的人聲……等。

Scratch 效果片

　　效果音色上有許多單人聲的部分，類似喊出 GO、YA、啊、警笛聲、逼逼聲，這些聲音都屬於乾淨厚實的音頻。有的效果片是一個聲音拼貼一個聲音，有些效果片則是一個軌道都是重複的音色，讓玩家順暢運用、防止跳針而設計的。Scratch 效果片也有錄下許多經典歌曲唱片的取樣，分曲風、分類型，有許多玩家會收藏每種各具特色的 Scratch 效果片，還有許多鼓組的聲音軌，在刮碟時能夠使用的空拍 Beat。

筆者很推薦大家使用「海狗片」來玩 Scratch。「海狗片」大多是玩家們入手的第一張刮碟工具片，裡頭收錄了從以前到現在可以玩 Scratch 的基本音色。由於「海狗片」是實體的黑膠唱片，所以聲音較為厚實溫暖、紮實，而這樣的聲音玩 Scratch 也會比較過癮。

▲ 海狗片

Baby Scratch

Baby Scratch 是不使用 Fader，只碰觸唱盤的刷法。這部分的重點在於感受 Scratch 音色上的基礎原理變化，有唱片記號跑動距離的長短。

首先在刮碟的工具唱片上找到一個長音「啊」的基本音色，這個音色是 Scratch 最好刷的聲音，因為它的聲音頻率較高、聲音扎實，所以非常好運用。

先將聲音出發的位置貼上標籤貼紙作為記號，一樣貼在 12 點鐘方向，「啊」的音色是唱片從 12 點鐘出發，大約到 6 點鐘的位置結束，這就是音色在唱片上所跑的距離長度。

Scratch 唱片「啊」的音色，基本上每片效果片上都會有，音色的長度也都大致相同一從 12 點鐘位置出發，到大約 6 點鐘位置結束。此音色因為很好運用在 Scratch 技術上，所以無論是初階、中、高階的練習都很適合，還有它的聲音頻率較高，容易掌握，歌曲上搭配聲音也滿突顯的。

學習小技巧Tips ▶▶

左手碰觸唱盤的範圍與抓第一拍大鼓碰觸的範圍及手感是相同的，請參閱第 2 課「手的位置與運動的姿勢」。

Baby Scratch 按唱片刷去回

使用「按唱片刷（去回）」來嘗試 Baby Scratch，刷出去與刷回來算 1 下。來回的距離差不多是 10 元銅版的距離。可以試試看以下四種刷法：

❶ 以正常手感的速度來刷	❷ 以較快速並施力來刷
這種聲音是手放在上面刷，最常出現的頻率。	聲音較尖，因為有施力、加快速度刷的關係，所以頻率變高了。
❸ 緩慢地來回刷	❹ 超緩慢地來回刷
聲音頻率變低了，而且聲音好像變慢了一半。	聲音頻率變更低，很拖拉的感覺，好像慢動作似的。

現在開啟右邊唱盤，配上另一首歌的拍子速度（約 BPM95）來做 Baby Scratch，從 8 Beat 開始，每一拍刷來回，四個八拍一個循環，刷的次數上會有變化，請感受看看吧！

第一個八拍－正常手感	第二個八拍－快速並施力
以正常手感的速度刷八下，唱片記號「維持 10 元硬幣」的距離。	以較快速並施力來刷八下，唱片記號「維持 10 元硬幣」的距離。注意每一下刷的時間雖然加快，但中間還是有停頓。
第三個八拍－緩慢來回刷	第四個八拍－超緩慢來回刷
緩慢來回刷四下（每兩拍刷一下），此時唱片記號變為「兩個 10 元硬幣」的距離。	超緩慢地來回刷兩下（每四拍刷一下），此時唱片記號變為「三個 10 元硬幣」的距離。

學習小技巧Tips ▶▶

請重覆練習四個八拍的循環，感受音色在你手中的變化，感受刷出的音色因為快或慢在音樂拍子上的變化。

Baby Scratch 放唱片出去 + 刷回

使用「放唱片刷（去回）」來嘗試 Baby Scratch。刷出去是直接把唱片放出「啊」的音色，讓唱片在唱盤上的聲音保持原始的頻率，刷回則改變唱片的速度與頻率，距離差不多是 10 元銅版的距離。可以試試看以下四種刷法：

❶ 放出後，正常回來	❷ 放出去，快速刷回
放與回是一個 10 元硬幣的距離。	放與回是一個 10 元硬幣的距離。
❸ 放出去，緩慢刷回	❹ 放出去，超緩慢刷回
放與回是一個 10 元硬幣的距離。	放與回是一個 10 元硬幣的距離。

開啟右邊唱盤，配上另一首歌的拍子（約 BPM95）來做 Baby Scratch，從 8 Beat 開始，每一拍「放、回」，四個八拍一個循環，放回的次數上會有變化，請感受看看！

第一個八拍 – 正常速度	第二個八拍 – 較快速度回
以正常的速度放唱片與刷回，放與回共八次，唱片記號「維持 10 元硬幣」的距離。	因以較快的速度刷回，所以刷回與放唱片會有等待時間，放與回八次，同樣「維持 10 元硬幣」的 距離。
第三個八拍 – 緩慢速度	第四個八拍 – 超緩慢速度
緩慢刷回，放與回四下（每兩拍一次），唱片記號變為「三個 10 元硬幣」的距離。	超緩慢刷回，放與回兩下（每四 拍一次），唱片記號變為「四個 10 元硬幣」的距離。

學習小技巧Tips ▶▶

1、如果已經適應放與回的刷法及架構後，可以結合「按放唱片」來練習，各四個八拍的循環練習。

2、因為手感有了「快、慢、按、放」的變化，所以耳朵要注意聽音色的變化，且眼睛看唱片上的記號，並想像音色在你腦海裡留下的圖示變化。

教學示範影片

　　在進行本課的學習前，請務必將混音器 Magvel Fader 調整到最靈敏的狀態，確保本課的各個動作可以順暢地進行。另外筆者是左手碰唱盤 Scratch，所以本課內容皆以右手來碰觸 Fader。

手在 Fader 的姿勢

首先把注意力擺在控制 Fader 的手，按照以下姿勢圖示解說來練習：

1 先將 Fader 切到右邊的頻道。

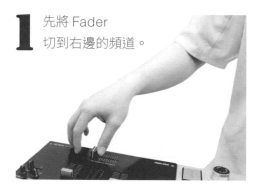

2 把右手放輕鬆的往右甩，手心朝上。

3

再把右手輕鬆的放到 Fader 的位置，此時右手的手指都是立起來的，虎口向前方 12 點鐘的方向，且 Fader 剛好在虎口中間的位置。

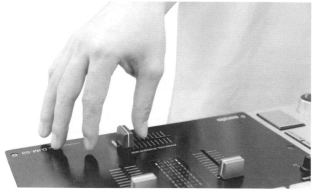

❶ 敲打 Fader 時，不要將手指彎曲收起，這樣會影響日後進階的學習。

❷ 注意食指、中指、無名指與小拇指，不要靠躺在混音器上。

調整細部動作

　　手指立起、虎口起朝外擺放在 Fader 上的動作，對於初學者來說會有點不適應。可以藉由用腳步及身體姿勢的調整，讓整個動作更為輕鬆一點。

▲ 以身體正面來面對 DJ 台 12 點鐘方向，身體位置大約是肚臍對準唱盤開關旋轉鈕或 Power 的位置。

▲ 手一樣擺在 Fader 上，但右腳退後一小步，將身體正面轉向混音器的 1 點鐘方向。

　　如果是用身體正面來面對唱盤、左右腳與肩同寬、右手虎口要立起來並朝外時，手肘必須緊貼身體才能達到此動作（如上方左圖），其實這個動作很費力氣，所以這幾年的教學中，筆者已經捨棄掉這個動作的練習，但剛開始接觸唱盤時有練過一段時間。

學習小技巧Tips ▶▶

1、玩唱盤其實是要很輕鬆，身體動作不要過於緊繃，肩膀注意不要一高一低，也不要駝背影響身體的構造機能，請自然放鬆地玩唱盤。

2、當手在 Fader 時的動作三大要點：手立起來、虎口朝外、手指不要靠躺在混音器上休息。

敲打 Fader

Fader 的推鈕形狀是個方形、接近梯形的模樣，一般使用食指與大拇指來敲打 Fader，以食指指腹接觸 Fader 的右面、大拇指指腹接觸 Fader 的左面。

食指與大拇指以「鐘擺運動」方式敲打 Fader。在敲打 Fader 時，指腹擊中 Fader 左右面的中間範圍，面積越大、位置越中間最為恰當。食指敲 Fader 是「開」，大拇指推 Fader 是「關」。

接著請練習敲打 Fader 的動作（持續 30 秒），並留意以下四個要點：

1、食指與大拇指以鐘擺運動的方式敲打 Fader。
2、擊中 Fader 的面積要大，並以中間範圍為主。
3、以兩指的指腹接觸 Fader。
4、注意要放輕鬆。

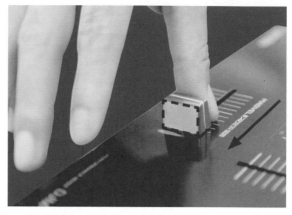

▲ 指腹擊中 Fader 左右面中間範圍

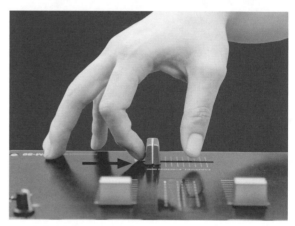

▲ 食指敲 Fader 是「開」

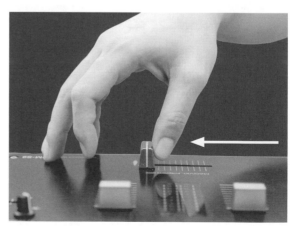

▲ 拇指敲 Fader 是「關」

正刷

正刷是順時鐘刷出去的聲音。正刷因為不能有回來的聲音，所以 Fader 要先關起來，接著控制唱片的手才回來。目前的正刷教學是按著唱片刷去回，要注意正刷聲音必須「乾淨」，只有刷出去的聲音。

食指往左敲將 Fader 開啟，敲打出去的距離約 1 公分，而 Fader 關閉是利用大拇指往右推。練習一樣利用工具片上「啊」的聲音。

開始進行正刷分解動作的講解，與連續動作的練習吧！

正刷的分解動作

首先將左手放到唱盤上，檢查唱片記號是否以 12 點鐘位置為出發點，接著將右手擺在 Fader 上，大拇指先把 Fader 往右推，將左邊聲音關起來，同時確認右手虎口立起來朝向 12 點鐘方向。

正刷要注意「只能有唱片刷出去的聲音」及「Fader 要先關，唱片才能刷回來」，練習時動作放慢，眼睛觀察分解動作，習慣刷唱片去回與 Fader 動作的時間差，並重覆練習及觀察動作有無需校正之處。（＊正刷分解動作圖，請見第 66 頁。）

練習 Time!

請練習正刷分解動作，持續 5 分鐘並數拍 1、2、3。放出右邊唱盤的 Beat，跟著 Beat 一起練習，分解動作在先以一拍一個動作來執行，Scratch 會落在 1、3、5、7 的拍子上。

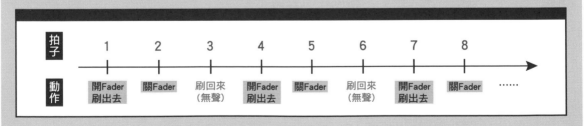

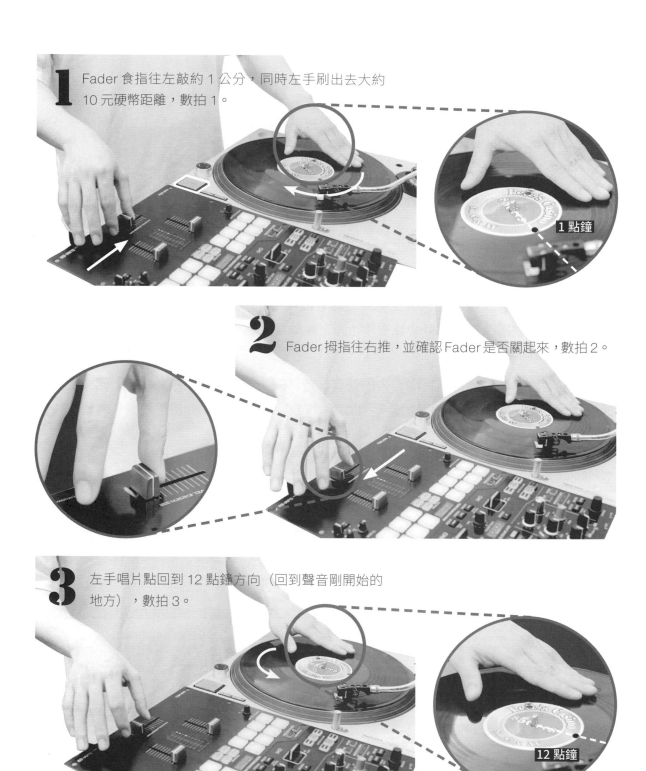

1 Fader 食指往左敲約 1 公分，同時左手刷出去大約 10 元硬幣距離，數拍 1。

1 點鐘

2 Fader 拇指往右推，並確認 Fader 是否關起來，數拍 2。

3 左手唱片點回到 12 點鐘方向（回到聲音剛開始的地方），數拍 3。

12 點鐘

正刷的連續動作

連續動作時，請注意聽有沒有回來的聲音，如果有的話，可能 Fader 沒有提前關好，建議再熟練分解動作，直到完全清楚唱盤與 Fader 時間差的關係。還有要注意 Fader 打出去的距離約 1 公分，且食指不是將 Fader 用丟的，而是類似敲、點、打的感覺，大拇指往右推也有一個力量在。左手刷出去的速度與音色自然就好，唱片記號的距離維持平均。

練習Time!

放出右邊唱盤的 Beat，跟著 Beat 一起練習正刷連續動作，在八拍中正刷出去的每一下都要命中「正拍」。

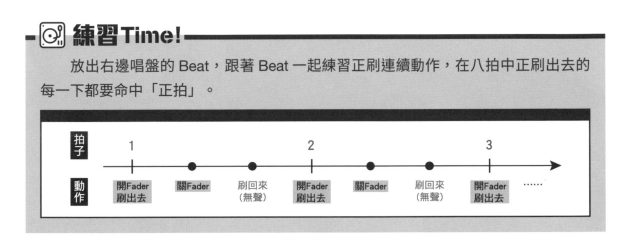

反刷（倒刷）

反刷是逆時鐘刷回來的聲音。進行反刷的預備動作是先將左手唱片前進大約 10 元硬幣的距離，此時 Fader 是關起來的。接著唱片刷回來時 Fader 同時打開，此時出現的聲音就是反刷的聲音，然後大拇指將 Fader 往右推關閉，左手再將唱片刷出去 10 元硬幣的距離。開始進行反刷分解動作的講解，與連續動作的練習吧！

反刷的分解動作

反刷時，請注意「只有唱片刷回來的聲音」，大拇指將 Fader 推回時要施點力氣。左邊唱片反刷聲音需完整，所以要反刷到 12 點鐘往左退一點（約 0.1 公分）的位置。練習時動作放慢，眼睛觀察分解動作，習慣刷唱片去回與 Fader 動作的時間差，並重覆練習及觀察動作有無需校正之處。（＊反刷分解動作圖，請見第 68 頁。）

1 左手唱片回來，同時右手食指將 Fader 打開
（形成倒刷的聲音），數拍 1。

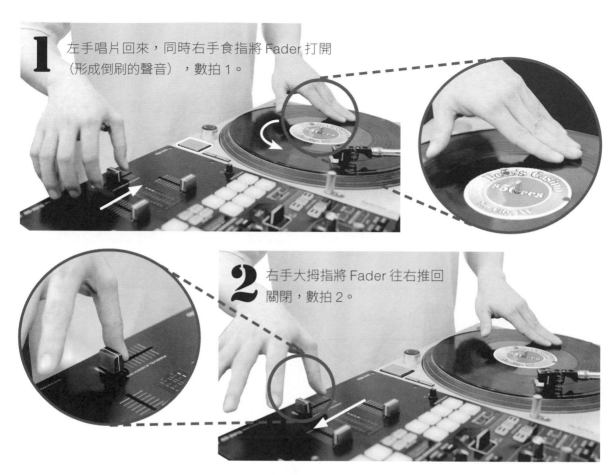

2 右手大拇指將 Fader 往右推回
關閉，數拍 2。

3 左手唱片刷出去 10 元硬幣
的距離，數拍 3。

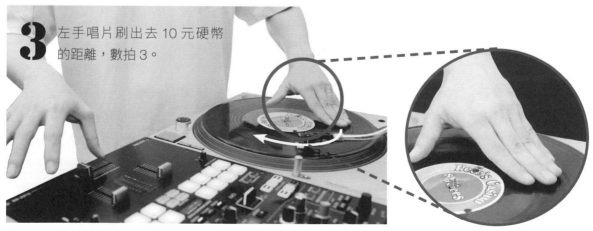

練習Time!

　　請練習反刷分解動作，持續 5 分鐘並數拍 1、2、3。放出右邊唱盤的 Beat，跟著 Beat 一起練習，分解動作在先以一拍一個動作來執行，Scratch 會落在 1、3、5、7 的拍子上。

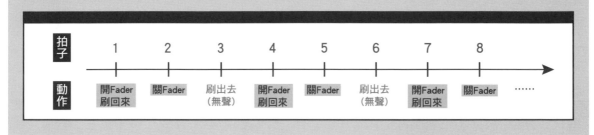

反刷的連續動作

　　記得預備動作是先將左邊唱片前進大約 10 元硬幣的距離（此時 Fader 是關起來的）。在進行連續動作時，請注意有沒有唱片正刷的聲音，若有就是錯誤了。反刷時，手的運動協調性需要注意，請多花點時間練習、習慣反刷的動作。

練習Time!

　　放出右邊唱盤的 Beat，跟著 Beat 一起練習反刷連續動作。在八拍中反刷回來的每一下都是命中「正拍」來進行的。

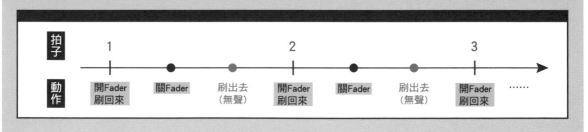

正刷與反刷綜合練習

進行正刷與反刷的分解動作時，數拍是很重要的，也一邊確認唱盤與 Fader 的時間差。

在連續動作時，如果正刷時卻聽到回來的聲音、反刷時卻聽到出去的聲音，就都必須回到分解動作多練習。而且反刷要比正刷多花點時間來練習。

雖然正刷、反刷是無聊乏味的練習，但如果可以克服、找到穩定冷靜，就是成功的第一步了！

練習Time!

正刷、反刷進行的同時，只需要移動視線，身體姿勢不要變。以下有三個練習，請反覆練習，並觀察動作及校正動作：

1、檢查擺放在 Fader 的手姿勢是否正確，手指要立起來、虎口朝外。

2、注意手刷唱盤的動作是否正確，唱片記號來回移動的距離是否平均。

3、試著看向正前方，完全依賴聽覺與觸覺，感受正確姿勢及動作。

教學示範影片

 正刷音色

　　延續第 10 課的正刷，本課的正刷多了長音及短音，可以豐富正刷的聲音表現。同樣分為「按唱片」及「放唱片」兩種正刷，再搭配長音及短音，總共有四種組合。

　　請適應手勢的變化與對拍的準確度，一拍做一次正刷的動作，如果動作跟不上可改為兩拍一次。在實際動作時，左右手都要柔軟放鬆，且右手控制 Fader 開關與左手正刷動作需協調。

　　首先，先利用四個八拍的循環，在每一個八拍使用不同的正刷音色，並練習四種聲音上手勢的變化：

第一個八拍	第二個八拍
正刷長音，速度較快，約兩個 10 元硬幣距離。	正刷短音，速度正常，約一個 5 元硬幣距離。
第三個八拍	**第四個八拍**
放唱盤長音，約三個 10 元硬幣距離，練習手掌與手指往回拉的感覺。	放唱盤短音，約一個 5 元硬幣距離，練習放短音的手感與拍子準確度。

學習小技巧Tips ▶▶

1、在按刷時，注意唱盤出去的「距離」突顯長、短音的層次。

2、左手在唱盤放出去時，手掌不要飛太高，維持在唱片上的距離 1-3 公分。

3、觀察在 Fader 的右手大拇指與食指鐘擺運動是否協調。

兩拍三連音正刷

兩拍三連音是指要在兩拍裡面刷三下正刷，在聽覺上會使音樂的空間感變大，且兩拍三連音的 Scratch 給人的感受、律動感也會不同。

正刷是緊緊貼拍子，刷出的律動感是很直接的，但兩拍三連音的刷法是會讓人有搖擺的感覺。你可以試試看一個八拍刷正刷，一個八拍刷兩拍三連音， 分別運用這兩種刷法，就能把節奏感突顯出來。

一開始先口頭數拍「1-2-3、2-2-3、3-2-3、4-2-3」，每數到開頭「1、2、3、4」時，感覺會停頓一下，而後面的「2-3」就正常數拍。刷的時候，每兩拍裡面刷三下，每三下算一個循環，每循環的第一下會落在八拍中的 1、 3、5、7 上，一個八拍裡會有四個循環，共 12 下，這部分的練習請務必配合影片示範，會比較清楚拍子與兩拍三連音正刷喔！

配合前述「正刷音色」的四種變化來練習兩拍三連音的正刷：

| 第一個八拍 | 正刷長音，速度較快，約兩個 10 元硬幣的距離。 |

| 第二個八拍 | 正刷短音，速度正常，約一個 5 元硬幣的距離。 |

| 第三個八拍 | 放唱盤長音，約三個 10 元硬幣的距離。 |

| 第四個八拍 | 放唱盤短音，約一個 5 元硬幣的距離。 |

綜合練習

正刷四個八拍，刷兩拍三連音正刷四個八拍，共進行兩次四個八拍，兩者都要配合正刷音色的四種變化。

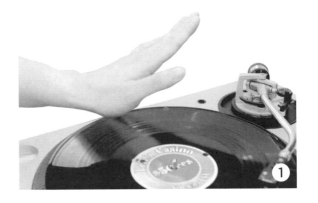

關於放唱盤長音與拉回來的手感，有三點要注意：

1、放出去時，手掌請不要離開唱片太高。（圖❶）

2、手指自然下垂接近唱片，而不要太碰觸到唱片使唱片停止。（圖❷）

3、拉回時，手掌動作放鬆柔軟，感受手掌內運動的力量。

＊請看影片解說，會更清楚以上三點的動作及手感。

請特別注意「放唱盤長音」的手放出去時，手掌不要飛太高，拉回來的動作盡可能放鬆柔軟，請專注在「放唱盤長音」拉回來的動作練習，此手感如果完成度高，就代表你進步了很多。

⭘) Scratch 擬風聲

　　主要是以工具片上「啊」聲，做平均的摩擦，距離由小到大、由慢到快來使聲音有變化。距離可為 1 元硬幣、5 元硬幣、10 元硬幣、兩個 10 元硬幣，音色來回距離越「短」時，刷的速度越「慢」；音色來回距離越「長」時，刷的速度越「快」。還能搭配 Channel 改變音量大小，以及 Fade out、Fade in 的控制。

　　當然你也可以練習與上述相反的手感，音色來回距離越「短」時，刷的速度越「快」；音色來回距離越「長」時，刷的速度越「慢」，再搭配 Channel 調整音量，以及 Fade in、Fade out 的控制。

　　感受 Scratch 的頻率變化，由小到大、由大到小、由快到慢、由慢到快。它是 Baby Scratch 的延伸，這個聲音是一直刷著唱盤的，所以要觀察唱片記號在唱盤上移動的距離，注意因手感上力道改變而影響到音色頻率上的變化。

⊙) 練習Time!

　　先不使用 Channel 調整音量，試著用 Baby Scratch 製造音色，改變刷的距離讓聲音產生變化，請跟著以下步驟練習：

1、從唱片記號 12 點鐘出發來回。

2、「1 元硬幣」的距離，「緩慢速度」來回刷。

3、「5 元硬幣」的距離，加點力道並「慢速」來回刷。

4、「10 元硬幣」的距離，加大力道並「正常速度」來回刷。

5、「兩個 10 元硬幣」的距離，加大力道「快速」來回刷。

6、同樣 2~5 的動作及速度，請嘗試反向操作，從「兩個 10 元硬幣」開始！

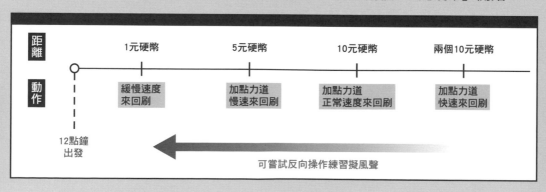

練習Time!

　　用 Baby Scratch 製造音色，並配合 Channel 調整音量，Channel 音量由 0 到 10，0 是無聲，10 則是 Channel 音量最大值。

1、從唱片記號 12 點鐘出發來回，CH 開始慢慢往下減低音量。

2、「1 元硬幣」的距離，「緩慢」來回刷，CH 減低音量至 8。

3、「5 元硬幣」的距離，加點力道「慢速」來回刷，CH 減低音量至 6。

4、「10 元硬幣」的距離，加大力道「正常速度」來回刷，CH 減低音量至 4。

5、「兩個 10 元硬幣」的距離，加大力道「快速」來回刷，CH 減低音量至 2。

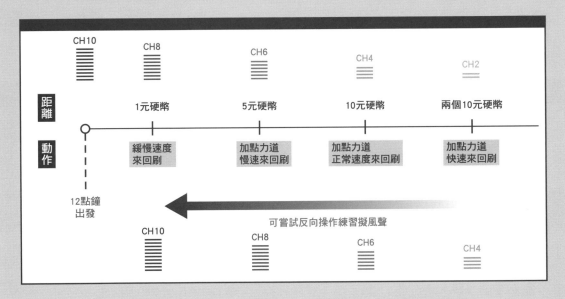

　　承接上方動作，我們也可以反向操作，配合 Channel 增加音量：

1、「兩個 10 元硬幣」的距離，加大力道「快速」來回刷，CH 增加音量至 4。

2、「10 元硬幣」的距離，加大力道「正常速度」來回刷，CH 增加音量至 6。

3、「5 元硬幣」的距離，加點力道「慢速」來回刷，CH 增加音量至 8。

4、「1 元硬幣」的距離，「緩慢」來回刷，CH 增加音量至 10。

LESSON 12
Scratch Flow

教學示範影片

　　Scratch Flow 就像一段樂句，也像作曲需思考每個音、每個拍子要表達什麼。Scratch Flow 重點在於有沒有對拍，有沒有創意、有沒有順暢的流動感，Flow 好或不好取決在於平時的練習與對音樂概念上的想法。

Scratch Flow 練習

　　首先，以 Herbie Hancock〈Rockit〉這首歌為例，歌曲裡頭有一段具有記憶點的 Flow（約音樂 2:52 處開始），刷法分解如下分為四組：

第一組：正拍三下	第二組：「強調」兩拍三連音
❶ 按唱片正刷長音 ❷ 按唱片正刷長音 ❸ 放唱盤長音	❶ 按唱片正刷長音 ❷ 按唱片正刷短音 ❸ 放唱盤長音
第三組：正拍三下 （第二下正刷長音）	第四組：「強調」兩拍三連音 （第二下正刷長音、第三下 Baby Scratch）
❶ 按唱片正刷長音 ❷ 按唱片正刷長音 ❸ 放唱盤長音	❶ 按唱片正刷長音 ❷ 按唱片正刷長音 ❸ Baby Scratch 去回兩次

＊也可以將以上四組變為連續動作，請看影片示範。

[註]

按唱片正刷長音：約 10 元硬幣的距離。

按唱片正刷短音：約 5 元硬幣的距離。

放唱盤長音：約兩個 10 元硬幣的距離。

Baby Scratch：約 10 元硬幣的距離。

接下來使用有人聲的音樂，以周杰倫〈霍元甲〉這首歌為例，此曲副歌記憶點「霍霍霍」的部分，把它推算為 Scratch 的 Flow 節奏來練習。

首先，先將〈霍元甲〉副歌記憶點轉換為 Scratch 的節奏，四拍中歌詞有八個「霍」字，刷出音長分別為「長長 - 短長 - 長短 - 長長」。

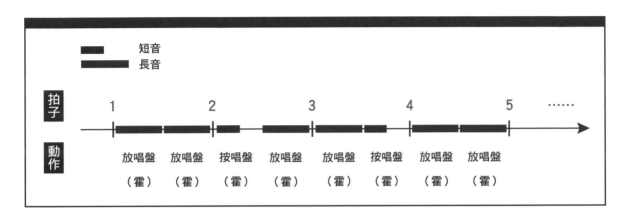

上方的 Scratch 節奏聽起來沒有循環的感覺，若想要連續且循環不斷的話，就必須在最後第四拍的反拍與第八拍的反拍加入更急促「短短」兩個音，才能使〈霍元甲〉副歌句子聽起來有連貫，也就是「長長 - 短長 - 長短 - 長長 - 短短」。

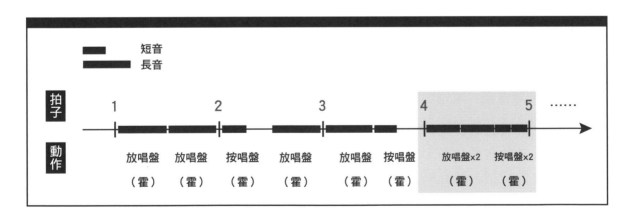

此課的練習是提升左手唱盤的反應與肌力與右手 Fader 的協調性，〈霍元甲〉可以一直反覆地練習，並可從 BPM90 加快速度至 BPM110。〈霍元甲〉的練習年份也有差，關係到 Fader 的手感提升（進階 Fader 的手感）。

＊此練習務必觀看影片的示範來學習！

LESSON 13
切音

教學示範影片

本課主要學習 Scratch 的切音及放唱盤的切音。切音是 Scratch 初期裡最能形成個人 Flow 的一種技術。切音方式有兩種：正向切音與反向切音。正向切音就是把出去的聲音切掉，而反向切音就是讓回來的聲音自然歸零無聲，音色本身歸零會把聲音斷掉。

正向切音

操作正向切音的步驟如下：

1、右手先將 Fader 開啟，左手唱片在 12 點鐘位置準備（圖❶）。

2、左手唱片推出去到5元硬幣距離時，將 Fader 關掉（但唱片記號實際走到的距離為 10 元硬幣，Fader 關掉後，左手順勢滑行緩衝距離），這時會聽到「喀」一聲，此聲為正切（圖❷）。

3、左手唱片回來時，Fader 同時打開，左手唱片音色必須歸零到無聲為反切 （12 點鐘回來再多 0.1 公分），兩個聲音結合就是切音（圖❸）。

請注意切音在唱片上的距離有沒有平均，不能出去的音色切多，回來卻切比較少，還有唱片記號在移動時，距離與速度也都要平均。

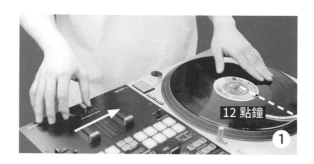

12 點鐘

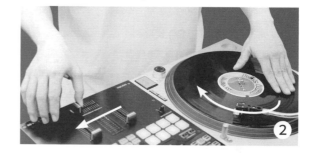

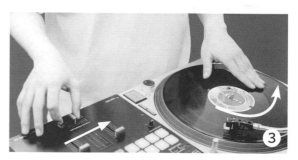

練習Time!

請練習正向切音：

1、一拍一次「喀喀」，4 Beat 的節奏。

2、一拍兩次「喀喀」，8 Beat 的節奏。

學習半年並熟悉以上節奏，就可以往 16 Beat 邁進，每拍做四次正向切音。

反向切音

　　跟正向切音的步驟很相像，只是從「反向開始」，操作步驟如下：

1、左手唱片先出去到 5 元硬幣距離，此時 Fader 是關的（圖❶）。

2、當左手唱片回來時，Fader 就要同時打開，且唱片記號要回到 12 點鐘位置，此時聲音到無聲會有一個喀聲（圖❷）。

3、左手推出唱片到 5 元硬幣距離時，右手將 Fader 關掉，即會有一個喀聲（圖❸）。

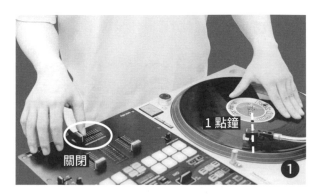

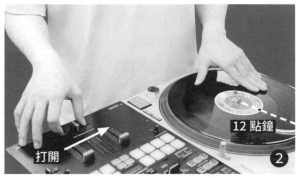

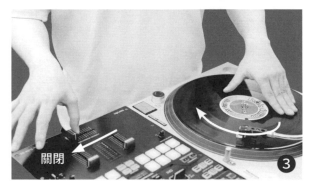

練習 Time!

請練習反向切音：

1、一拍一次「喀喀」，4 Beat 的節奏。

2、一拍兩次「喀喀」，8 Beat 的節奏。

學習半年並熟悉以上節奏，就可以往 16 Beat 邁進，每拍做四次正向切音。

放唱盤的正向切音

放唱盤的正向切音操作步驟如下：

1、左手唱片在 12 點鐘位置準備，Fader 打開（圖❶）。

2、左手唱片「用放的」，放到 5 元硬幣距離時，Fader 就關起來。但唱片記號實際是到 10 元硬幣的距離，Fader 關起來後，左手順勢按著唱片。放的聲音為原始唱片音色的聲音，「喀」聲為 5 元硬幣距離（圖❷）。

3、回來時的速度是加快的，回到 12 點鐘位置到無聲，此時 Fader 同時打開，唱片加快回來時「吱」聲為 10 元硬幣距離（圖❸）。

唱片放的切音為「喀」聲，聲音較短；原始的音色加快回來時為「吱」聲，聲音較長。可以試著將這兩個極大反差的聲音與動作結合成一個「喀吱（來回）」。

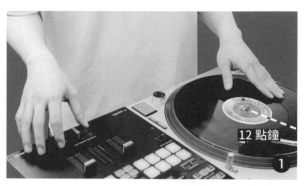

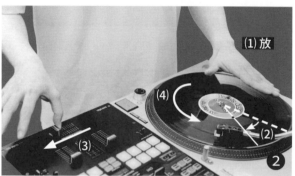

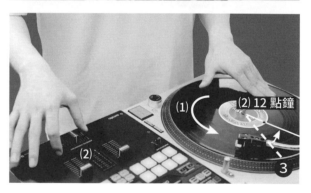

練習Time!

請練習放唱盤的正向切音：

1、一拍一次「喀吱」，4 Beat 的節奏。

2、一拍兩次「喀吱」，8 Beat 的節奏。

學習半年並熟悉以上節奏，就可以往 16 Beat 邁進，每拍做四次正向切音。

放唱盤的反向切音

與放唱盤的正向切音相似，但要從反向開始，操作步驟如下：

1、白色點先出去到 10 元硬幣距離（圖❶）。

2、唱片回來時速度加快，Fader 同時打開。黑色點回到 12 點鐘位置到乾淨無聲為止，聽見「吱」聲（圖❷）。

3、左手放出唱片到 5 元硬幣距離，右手把 Fader 關掉，聽見「喀」聲（圖❸）。

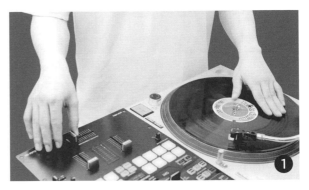

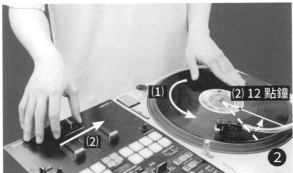

放唱盤的反向切音是先倒刷，然後再放唱盤，呈現出的聲音與動作就是「吱喀（刷回、放唱盤）」。（＊請看影片示範）

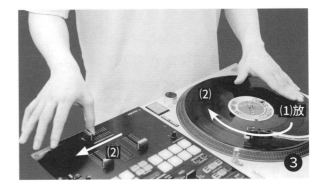

練習Time!

請練習放唱盤的反向切音：

1、一拍一次「喀吱」，4 Beat 的節奏。

2、一拍兩次「喀吱」，8 Beat 的節奏。

學習半年並熟悉以上節奏，就可以往 16 Beat 邁進，每拍做四次正向切音。

控制 Fader 的進階運用

教學示範影片

點打 Fader

　　點打 Fader 為控制 Fader 的進階運動。想像沒有真正的開啟 Fader，而只是點到 Fader，唱盤就發出聲音了，這就像敲擊的電子樂器，一點到它就有聲音。

　　點打 Fader 時，筆者的食指會盡量擺成直的方式，接觸 Fader 的食指面以中間為主，而點打 Fader 的面積也以 Fader 的中間為主。

　　進行 Scratch 技巧時，如何運用食指與拇指控制 Fader 是很重要的。在初期 Scratch 中，運用 Fader 製造出的聲音屬於炫技的技術範圍，這些聲音添加在歌曲中，可讓演出 Scratch 時的效果豐富。

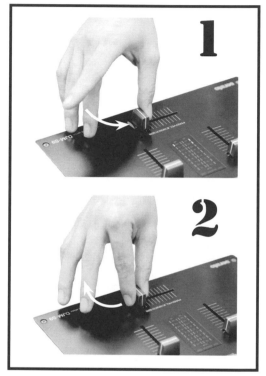
▲ 點打連續動作

練習 Time!

　　正刷、反刷進行的同時，請只移動視線，身體姿勢不要變。以下有三個練習，請反覆練習，並觀察動作及校正動作：

1、檢查擺放在 Fader 的手姿勢是否正確，手指要立起來、虎口朝外。
2、注意手刷唱盤的動作是否正確，唱片記號來回移動的距離是否平均。
3、試著看向正前方，完全依賴聽覺與觸覺，感受正確姿勢及動作。

控制 Fader 的進階運用

　　此部分的練習分為兩大類型：按著唱片刷出去、放唱片出去，在這兩個類型中，各配合了 Fader 點打兩下、三下、四下的模式。請跟著以下步驟來練習，也可以觀看示範影片，更清楚了解控制 Fader 的動作。

按著唱片刷出去

1、Fader 點打兩下

　　左邊唱片去回距離為「一個 10 元硬幣」，按著唱片來回刷，速度「慢」的 來回進行。刷出去時點打兩下 Fader 形成兩個正刷聲音，刷回來時點打兩下形成兩個反刷的聲音。

　　刷出去時為單數拍 1-3-5-7，Fader 點打兩下；刷回來時為偶數拍 2-4-6-8，Fader 點打兩下，即每一拍皆點打兩下 Fader。

接下來請跟著音樂拍子進行，以四個八拍循環為練習：

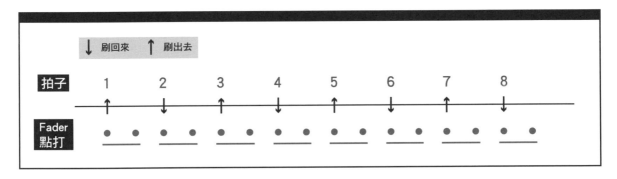

　　透過這練習可以了解到食指點打兩下 Fader 的力道與距離，並保持平均的速度，以及大拇指輕鬆抵壓 Fader 保持關的力道。

2、Fader 點打三下

左邊唱片去回距離為「兩個 10 元硬幣」，按著唱片來回刷，速度「慢」的來回進行，刷出去點打三下 Fader 形成三個正刷聲音，刷回來點打三下形成三個反刷的聲音。請跟著音樂拍子進行，以四個八拍循環為練習：

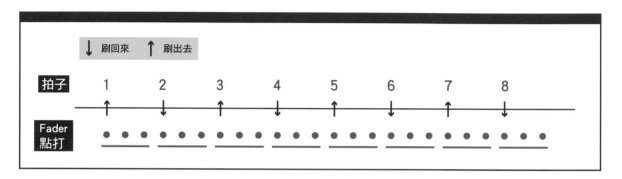

此練習需要保持平均速度將 Fader 開關，在食指的肌耐力還沒有訓練完全前會感覺到無力，大拇指也可能出現過大的抵壓力道。可以休息 1 分鐘後再繼續練習，讓手指頭習慣後就會更得心應手了。

3、Fader 點打四下

左邊唱片去回距離為「兩個 10 元硬幣」，按著唱片來回刷，速度「慢」的來回進行，出去點打四下 Fader 形成四個正刷聲音，刷回來點打四下形成三個反刷的聲音。請跟著音樂拍子進行，以四個八拍循環為練習：

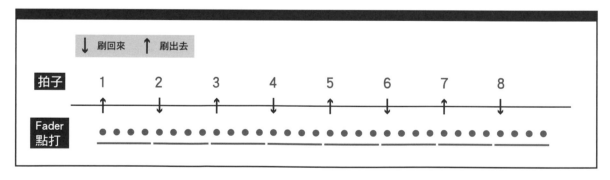

每拍 Fader 點打四下的聲音更為連續，手指的肌耐力受到更大的訓練及開發。點打 Fader 四下須保持平均的速度，以及大拇指輕鬆抵壓 Fader 保持關的力道。

放唱片出去

1、Fader 點打兩下

左邊唱片去回距離為「兩個 10 元硬幣」，放唱片出去，但回來時用按的方式，放唱片為正常速度，回來速度「慢」的，放出去點打兩下 Fader 形成兩個正放聲音，回來點打兩下形成兩個反刷的聲音。

放出去時為單數拍 1-3-5-7，Fader 點打兩下，刷回來時為偶數拍 2-4-6-8，Fader 點打兩下，即每一拍點打兩下 Fader。請跟著音樂拍子進行，以四個八拍循環為練習：

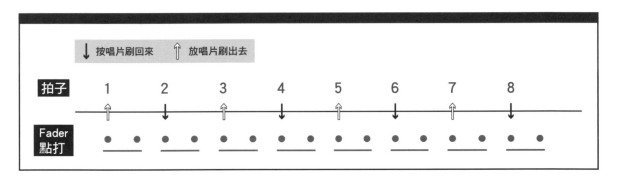

2、Fader 點打三下

左邊唱片去回距離為「三個 10 元硬幣」，放唱片出去，但回來時用按的方式，放唱片為正常速度，回來速度「慢」的，放出去點打三下 Fader 形成三個正放聲音，回來點打三下形成三個反刷的聲音。

放出去時為單數拍 1-3-5-7，Fader 點打三下，刷回來時為偶數拍 2-4-6-8，Fader 點打三下，即每一拍點打三下 Fader。請跟著音樂拍子進行，以四個八拍循環為練習：

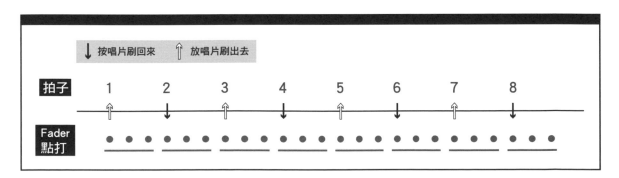

3、Fader 點打四下

　　左邊唱片去回距離為三個 10 塊錢硬幣，以「放」唱片出去，回來用按的方式來，放的速度為正常速度，回來以「慢」的方式，放出去點打四下 Fader 形成四個正放聲音，回來點打四下形成四個反刷的聲音。

　　放出去時為單數拍 1-3-5-7，Fader 點打四下，刷回來時為偶數拍 2-4-6-8，Fader 點打四下，即每一拍點打四下 Fader。

請跟著音樂拍子進行，以四個八拍循環為練習：

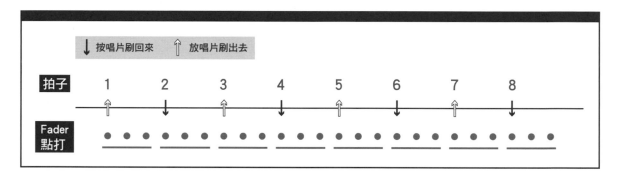

　　以上的練習熟練後，你就可以隨意地在左手唱片去回當中，不斷的點打 Fader，唱片可用放的方式，進行短距離點三下到五下的 Fader，但要注意放 Beat 下去進行對拍時，點 Fader 出來的音色要好聽平均。

創造及運用 Scratch Flow

教學示範影片

　　在初期刷 Scratch 的時候，最常出現的情形就是「Scratch 填滿整個音樂」，因為想要突顯 Scratch 的存在感，所以在整個 Beat 裡一直刷 Scratch。可是 Scratch 要好聽，除了技術熟練之外，玩家對於 Scratch 與音樂上的比例分配也很重要。通常音樂裡有其他樂器演奏，該用怎樣的 Scratch 節奏去搭配，刷多、刷少、刷在什麼樣的拍子上，會進而讓整個音樂和諧加分，這是每位玩家需要思考的。

　　先利用 Afrika Bambaataa〈Planet Rock〉的音樂空拍來感受，這首歌 BPM130 左右，在 808 鼓機 [註1] 創造的 Beat 音色裡，以短音、長音與按放唱片的簡單技巧融入歌曲中，將 Scratch 感受。Scratch 與音樂的比例各佔一半，不用刷得太滿，且需要利用停拍、休息、間隔與拍子等因素，讓 Scratch 與音樂兩者間取得平衡，創造 Old School 節奏好聽的刷法。

[註1]

Roland TR-808 鼓機

在早期有許多嘻哈音樂的鼓都會使用它來創作，鼓聽起來感覺較為鬆軟。在 80 年代受到歡迎，那是個電子合成器開始發展的年代，聽起來 808 鼓組聲音與真實鼓組的聲音完全不同，808 的大鼓比真實鼓的頻率更低，屬於較電子的合成出來音效，在當時聽起來是非常新鮮的鼓機音色。

Roland TR-909 鼓機

在早期有許多電子音樂的鼓都會使用它來創作，鼓聽起來感覺較有直接與力度。

創造 Scratch Flow 音樂性

聽過 Afrika Bambaataa〈Planet Rock〉的空拍後，是否有注意到鼓組中具有特色的大鼓？

這些大鼓分別是落在第一拍、第二拍反拍、第五拍、第六拍反拍、第七拍反 拍、第八拍反拍，我們要將 Scratch 的音色放入〈Planet Rock〉的拍子中，Scratch「放」為短音、「按」為緩慢的長音，用「放放 - 放放 - 按的緩慢長音延伸至第八拍反拍」結束。

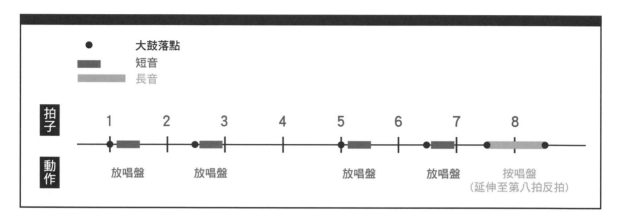

以上的 Scratch 練習音色使用次數沒有很多，但與音樂互相搭配形成具有音樂性的 Scratch，請試著用 Afrika Bambaataa〈Planet Rock〉這首歌來重複練習。

切音為主體，形成自我運用的 Flow

切音為主體是指切音熟練到可以自由發揮的階段。假設 Scratch Flow 一個八拍的樂句是 100%，而切音的聲音我們要讓它出現 70%，而剩餘的 30% 用正刷與反刷或其他的基本刷法運用，特別注意「放的切音」在這個 Scratch Flow 裡會以「兩拍三連音」來呈現。

以 BPM95 左右的 Beat 進行練習：

（＊請看影片示範及聽節奏，並自我運用）

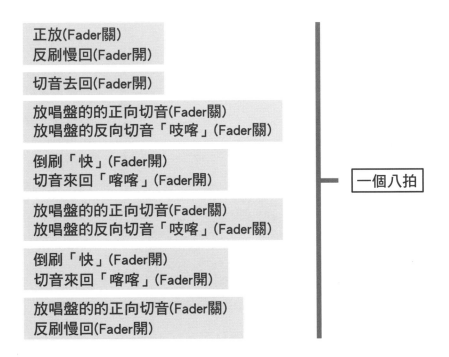

正放(Fader關)
反刷慢回(Fader開)

切音去回(Fader開)

放唱盤的的正向切音(Fader關)
放唱盤的反向切音「吱喀」(Fader關)

倒刷「快」(Fader開)
切音來回「喀喀」(Fader開)

一個八拍

放唱盤的的正向切音(Fader關)
放唱盤的反向切音「吱喀」(Fader關)

倒刷「快」(Fader開)
切音來回「喀喀」(Fader開)

放唱盤的的正向切音(Fader關)
反刷慢回(Fader開)

如果很熟悉這個 Scratch Flow 後，可以利用歌曲 Afrika Bambaataa〈Planet Rock〉速度推進至 BPM130，將切音為主體的技術層面再向上推高。

此曲的副歌以切音為主體來製造緊密而順暢的 Scratch Flow，兩種 Scratch Flow 跟歌曲的段落一起搭配，形成主歌少量 Scratch，副歌大量 Scratch 的歌曲層次感。

教學示範影片

正切一下、回來兩下（兩拍三連音的節奏感）

以下為步驟及分解動作圖：

第一下聲音：正切聲音刷出，大拇指推 Fader(Fader 關)。

第二下聲音：食指回來點打 Fader 後（Fader 關）。

第三下聲音：食指回來點打 Fader 後（Fader 開）。

＊最後的點打讓 Fader 開啟是為了再做第一下聲音的正切動作。

學習小技巧Tips ▶▶

1、要注意 Fader 與唱片的時間差。

2、第二下食指點打後，讓 Fader 保持「開」的狀態，這樣可以順暢地進行反覆正切動作。

3、請訓練大拇指與食指的肌力與反射動作，也可將中指靠近食指加強打 Fader 的力量。

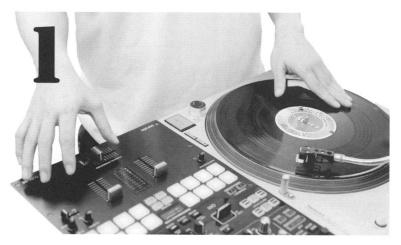

左邊唱片準備由 12 點鐘出發，此時 Fader 是開的，第一步左手刷出去速度是快的。

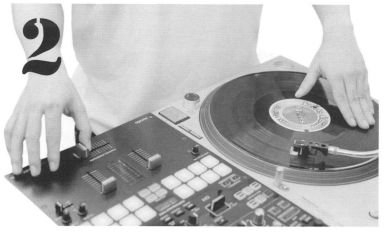

唱片的距離為一個 10 元硬幣距離，此時 Fader 關掉，形成正切的聲音「喀」，然後左邊唱片回來時速度正常，Fader 準備打兩下。

　　透過這技巧可以了解小 Combo 連續技與 Fader 開關使用的時間差。「正切一下、回來兩下」所製造出的聲音可以運用在歌曲過門,也就是 5-6-7-8 拍時去做這個聲音,又或者是在 7-8 拍。

　　前面的課程都是在注重食指點打 Fader 開啟的動作,而在「正切一下、回來 兩下」時,需要強調大拇指「關 Fader」的力道,因為「關 Fader」這動作是使用在第一下正切,所以要更有力道地推關 Fader,來增加正切的確定感。

　　另外也可以提升「正切一下、回來兩下」的速度,把此技巧熟練到很快、能直覺反射動作的程度。

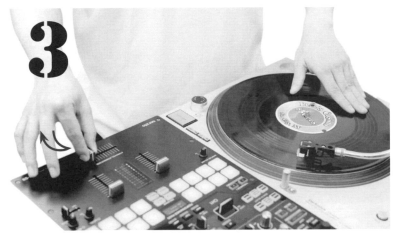

第一下食指點打 Fader 後保持關的狀態。

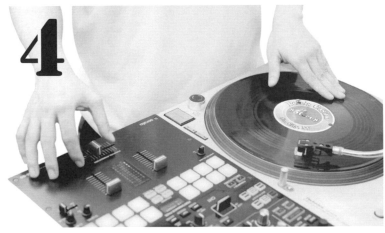

第二下食指點打後,讓 Fader 保持「開」的狀態。

回來一下、出去兩下

以下為步驟及分解動作圖：

首先將左邊要先推出去 10 元硬幣的距離，Fader 保持關的狀態。

第一下聲音（反刷）：食指點打 Fader 回來（Fader 開）。

第二下聲音（正切）：拇指推回 Fader（Fader 關）。

第三下聲音：食指再點打一下（Fader 關）。

＊第二與第三下聲音，同時為唱片音色出去時的聲音。

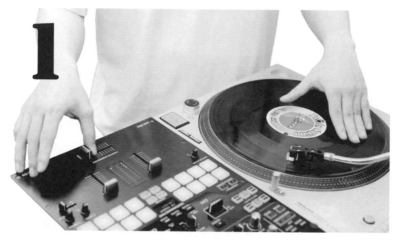

先將左邊唱片推出去 10 元硬幣的距離，此時 Fader 是關的。

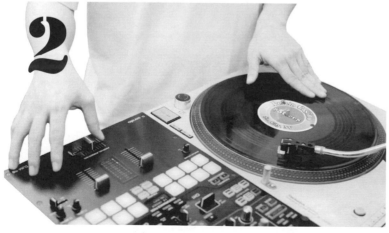

左手反刷的速度是快的，同時 Fader 打開，形成第一個「回的聲音」（唱片記號點回到 12 點鐘位置）。

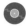

　「回來一下、出去兩下」的聲音可以運用在歌曲過門，也就是 5-6-7-8 拍時去做這個聲音，又或者是 7-8 拍。也可以提升「回來一下、出去兩下」的速度，把此技巧熟練到很快、能直覺反射動作，就好像是食指、大拇指與虎口「抓Fader 一次」就能完成「回來一下、出去兩下」的動作了。

　此技巧與「正切一下、回來兩下」剛好相反，可以訓練反向思考動作與手指的協調性。

學習小技巧Tips ▶▶

1、注意第二個聲音是大拇指關 Fader，第三個聲音是食指點打 Fader。

2、請多練習 Fader 與大拇指、食指的肌力與反射動作。

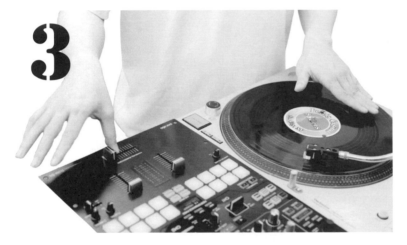

左手唱片推出去距離 5 元硬幣，右手大拇指將 Fader 關閉，形成第二個聲音。

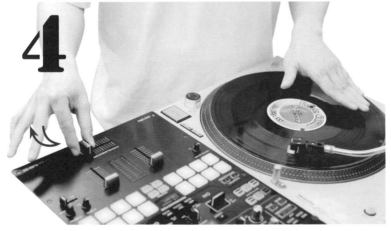

左邊唱片距離順勢滑行至 10 元硬幣距離，右手食指在將 Fader 點一下，形成第三個聲音（Fader 關閉）。

212 切音的練習

　　212 切音中的 2 是「回來一下、出去兩下」；而 1 是一次切音（來回聲音「喀喀」），因為是由兩個技術所結合，所以也稱它為連續技 Combo。

　　使用 212 會出現八個聲音，聽起來是規律的。若是結合 Fader 的開關與刷唱片來回，這之間的時間差是可以觀察的，212 切音更能體現 Fader 的時間差。

＊時間差是指不浪費多於 Fader 開或關的動作來完成連續的 Scratch。

　　「212 切音」為一組小 Combo 連續技，從慢速開始練習直到快速。請跟著以下步驟及影片示範來學習：

首先 唱片要先推出去，Fader 保持關的狀態。

2
第一下聲音（反刷）：食指點打 Fader 回來（Fader 開）。
第二下聲音（正切）：拇指推回 Fader（Fader 關）。
第三下聲音：食指再點打一下（Fader 關）。
＊第二與第三下聲音同時為唱片音色出去時的聲音。

1
第四下聲音：食指點打 Fader（Fader 開）。
第五下聲音：拇指推回 Fader（Fader 關）。

2
第六下聲音（反刷）：食指點打 Fader 回來（Fader 開）。
第七下拇指（正切）：拇指推回 Fader（Fader 關）。
第八下聲音：食指點再打一下（Fader 關）。

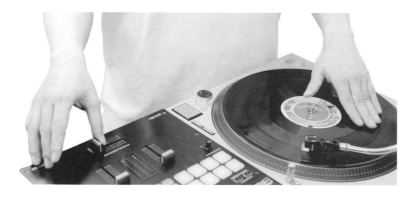

1
先將唱片推出去，Fader 保持關的狀態。

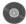

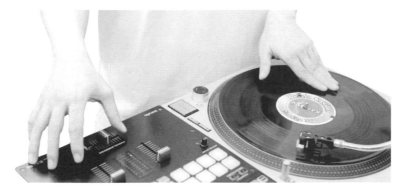

2

反刷速度是快的,同時 Fader 打開,形成第一個聲音(唱片記號回到 12 點鐘位置)。

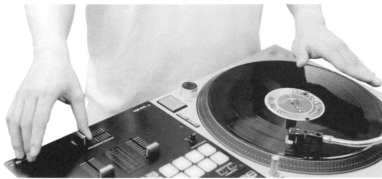

3

左手唱片推出去 5 元硬幣的距離,右手大拇指將 Fader 關閉,形成第二個聲音。

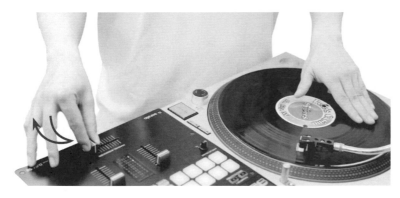

4

左邊唱片距離順勢滑行至 10 元硬幣的距離, 右手食指將 Fader 點一下,形成第三個聲音(Fader 關閉)。

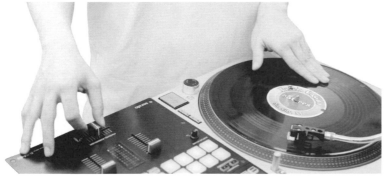

5

唱片往回,食指點打 Fader 開啟,形成第四個聲音。

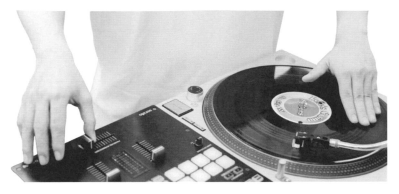

6

左手唱片推出去5元硬幣的距離，右手大拇指將Fader關閉，形成第五個聲音。

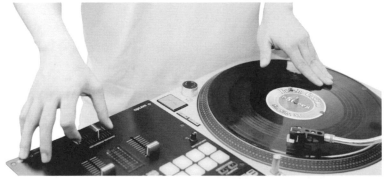

7

左手唱片推出去5元硬幣的距離，右手大拇指將Fader關閉，形成第五個聲音。

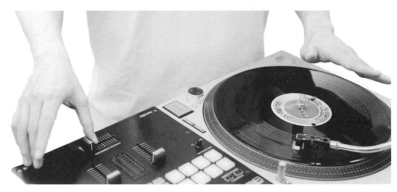

8

左手唱片推出去距離5元硬幣，右手大拇指將Fader關閉，形成第七個聲音。

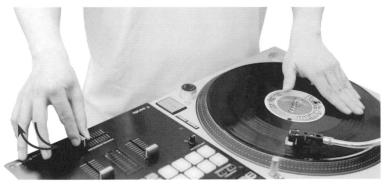

9

左邊唱片順勢滑行至10元硬幣距離，右手食指在將Fader點一下，形成第八個聲音（Fader關閉）。

課程後記

初期 Scratch 階段在姿勢、手勢上校正及調整是重要的，要觀察自己姿勢怎麼擺才是最放鬆的、在視覺上也是好看的，靜下心來觀察手在唱盤上的運動，哪裡才是真正肌肉運動的點，細部觀察身體力道是如何流動、如何掌握著唱盤。

在初期學習的一年中，把注意力稍微放在動作與觀察上，對你之後學習及操作運用是有幫助的，「放鬆」無論在哪個階段都是必須體會與練習的，不急迫的去完成一項技巧、技術，從分解動作到連續動作，一項技巧會因為練習的年資而有不一樣的體會與進步。每次習得一項技巧時，請回頭想想跟音樂的關係是如何的共存。

初期中所用的音色「啊」是很好刷的聲音，但它的缺點是少了一點音樂色彩的感覺，擁有技術上的聲音卻有點冷調生硬，這是值得去思考的，該如何找尋新的聲音具有色彩溫暖的聲音。

在網路可以搜尋到很多關於 DJ 的比賽，如 DMC、IDA、Red Bull 3 Style……等等，建議多去瀏覽音樂家他們所構想出的表演，那些都會激發唱盤表現以及音樂上的思考。最後，玩 Scratch 是輕鬆有趣的，請不用有太大的壓力，盡情的刷吧！但也不要忘了聽音樂喔！

▲ IDA（International DJ Association）

▲ Red Bull 3 Style

▲ DMC World DJ Championships

PART 3

唱盤音樂上的
極限運動
Beat Juggling

使用兩台唱盤上的音樂，利用混音器互相切換，重新拼貼出另一個音樂的樣子，在視覺上會看到左右唱盤都掌握在手裡。

音樂的段落被重複播放也許是四拍兩拍一拍的重複，去做聽覺上節奏重新組裝的概念像是把歌曲拆解製造新的鼓組去碰撞出新的節奏火花。

Beat Juggling 的基本動作與概念

Beat Juggling 基本概念

DJ 就像是掌控拍子的雜耍表演者，忙裡忙外地玩著左右唱盤、切換混音器，有時也會轉身或是以特別的肢體動作去碰觸唱盤。Beat Juggling 會加強對控制唱盤的膽量，可以做出快速轉動唱盤切換混音器的動作，有點像是唱盤上的極限運動，熟練後就能完全駕馭唱盤上的音樂，感受玩著歌曲結構與拍子的樂趣了。

基本的 DJ 播放系統包含左、右邊各有一台唱盤，以及中間擺著一台混音器切換著左右頻道。若想讓音樂在部分段落「重覆播放」，製造出現場混音、即興的效果，我們可以把歌曲副歌或者具有記憶點的部分重覆，使歌曲本身碰撞出不一樣的火花。

練習左、右手與切換 Fader 的直覺反射動作，Beat Juggling 初期基本練習的概念都是相同的，所以必須熟練到直覺反射的切換動作，這樣就能更得心應手地去做音樂上更大的創意。

在 2006 年前，如果要玩 Beat Juggling 的話，同一首歌需要買兩張同樣的黑膠唱片，因為會用同一首歌曲放在左右唱盤上做切換，來製造歌曲的延長與重覆，也會用同一首歌的音色搓拍、疊拍、相互混音段落，來製造屬於自己播放音樂的風格與想法。其實 Beat Juggling 不一定要用相同歌曲來進行切換，只是在初期用一樣的歌曲來切換會比較容易。

Beat Juggling 基本動作－轉唱盤

其實 Beat Juggling 轉唱盤並不是用「轉」的，而是往回用「撥」唱片的方式。回撥手感有點像是「貓在抓東西」的感覺，一撥一轉，歌曲就回到 12 點鐘方向的出發點了（右頁圖❶）。

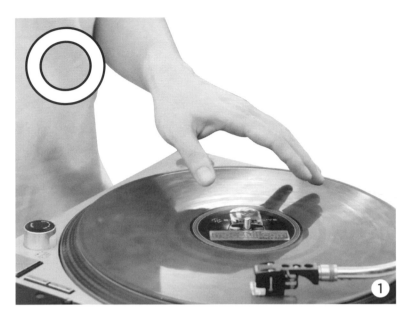

「撥」唱盤的位置跟碰觸唱片的範圍是一樣的，內圈大貼紙高低直徑往外拉到唱片邊緣的範圍（圖❷），不要太高或太低。

另外要注意平常一般混音時，轉唱片的方式為快轉唱片或回轉唱片，如果是大幅度圈數的話，你只要用食指或中指按著唱片內圈的大貼紙快速回轉，這樣就不會撞到唱針了（圖❸），但如果是按壓黑膠本身來快轉或回轉唱片，第一圈就會撞到唱針（圖❹）。

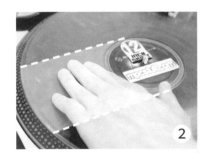
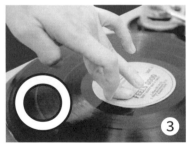
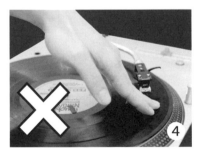

以上這些動作了解、熟悉之後，就可以開始進行後面課程的練習，好好感受 Beat Juggling 的樂趣吧！

Beat Juggling 初階－單邊唱盤

教學示範影片

在練習之前，需先找到一首歌擺在左、右唱盤上，歌曲速度約 BPM100，鼓組必須是清楚明顯的（能聽得到大鼓、小鼓與 Hi-hat 為主），接著準備利用歌曲的空拍（Instrumentals）來進行。

左邊唱盤

先找出兩邊唱盤歌曲的第一拍大鼓，並在 12 點鐘位置貼上標記貼紙，然後混音器切換到左邊的頻道，先觀察左邊唱盤跑四拍後，標記貼紙轉了多少的距離，接著放出拍子並跟著唱拍子，1-2-3-4 後按住唱片，標記貼紙應該已轉了約一圈，這就是四拍在唱盤上的距離。

再來練習丟左邊唱盤的四拍與右手 Fader 的控制。實際上聽到的拍子只有 1-2-3，第四拍是左手將唱盤回轉一圈到 12 點鐘方向，並且右手要把 Fader 提前 0.1 秒關掉，注意不能有唱片歌曲的倒轉聲出現。

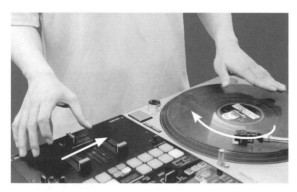

▲ 左邊唱盤丟出去，同時右手將 Fader 開啟，數拍 1-2-3。

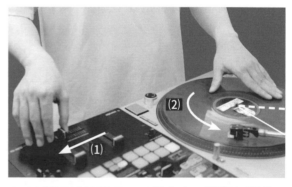

▲ (1) 第四拍時將 Fader 推向右，關閉左聲道。
(2) 再將左邊唱盤轉回 12 點鐘方向，準備在下一個第一拍丟出。

練習Time!

左邊唱盤在 12 點鐘位置（音樂出發的點），丟拍時右手把 Fader 同時打開，口訣唱「1-2-3- 轉」，唱到「轉」時左手將唱盤回轉到 12 點鐘位置，且 Fader 要比手轉唱盤提早 0.1 秒被關起來，以上動作請重複四次。

右邊唱盤

　　由於 Part1、Part2 都是以左手為練習的重點（Part1 中或許有使用到右邊唱盤接歌），但在 Part3 課程中要開始練習用右手碰唱盤。

　　大部分的人慣用手為右手，所以右手力道會比左手大。在轉唱盤的時候，右手除了要模仿左手轉唱盤的動作，還要注意力道要減弱，相同的，左手碰 Fader 的方式也要模仿右手碰 Fader 的感覺。兩隻手互相模仿，把碰觸機器的優點找出來，訓練兩隻手均衡的運動。

　　那麼，現在進行丟右邊唱盤的四拍與左手碰 Fader 的控制練習。右邊唱盤丟出去，同時將 Fader 開啟，數拍 1-2-3，到第四拍時是右手將唱盤回轉一圈到 12 點鐘方向，並且左手要把 Fader 提前 0.1 秒關掉，注意不能有唱片歌曲倒轉的聲音出現。

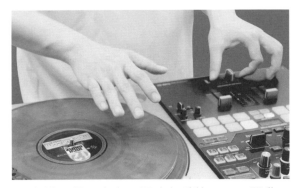

▲ 右邊唱盤丟出去，同時左手將 Fader 開啟，數拍 1-2-3。

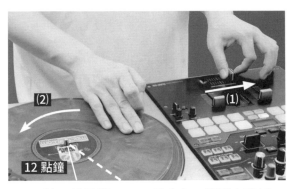

▲ (1) 第四拍時將 Fader 推向左，關閉右聲道。
(2) 再將右邊唱盤轉回 12 點鐘方向，準備在下一個第一拍丟出。

練習Time!

　　右邊唱盤在 12 點鐘位置（音樂出發的點），丟拍時右手把 Fader 同時打開，口訣唱「1-2-3- 轉」，唱到「轉」時左手將唱盤回轉到 12 點鐘位置，且 Fader 要比手轉唱盤提早 0.1 秒被關起來，以上動作請重複四次。

　　右手轉唱盤的動作可以多加練習，讓右手能更靈活運用。如果熟悉好左、右手各自的丟拍動作，就可以進行下一課的學習了。

LESSON 18
Beat Juggling 初階－兩邊唱盤

教學示範影片

　　Beat Juggling 是唱盤上的一種「極限運動」，操控著音樂架構、改變本身音樂的架構。聽到音樂時，「想像」為第一步驟，想像用它玩 Beat Juggling 會不會好玩、可不可以玩。「想像」是剛開聽到音樂時的假設，要親自去實驗它才能證明這個想像正不正確。

　　本課 Beat Juggling 有四拍切換、兩拍切換、一拍切換三種練習，主要是訓練雙手在唱片放出去後回轉到原點的「反射動作」，以及同時控制唱盤與混音器 Fader 切換的「協調性」。熟練時會感覺很直覺、不用再去想 Beat Juggling 的動作。當練到一拍切換時，你會感覺很快，這時要告訴自己一切動作都是「慢的」，調配手的力道、心情放輕鬆會更有幫助，更能得心應手，迎接更快速的挑戰。

　　記住 Beat Juggling 拍子所要做的拍子循環架構，轉換拍子時不要緊張，成功一次就會成功第二次，一次一次複製最好的手感、剔除不好的手感，觀察讓手的姿勢越做越好，消除碰唱盤的慌張感。

四拍切換

　　同第 17 課的步驟，先找出兩邊唱盤歌曲的第一拍大鼓，並在 12 鐘方向貼上標籤貼紙作為記號，然後混音器切換到左邊的頻道，先看看左邊唱盤跑四拍後，唱片記號轉了多少距離，接著放唱盤並跟著數拍 1-2-3-4 後按住唱片，唱片記號已轉了約一圈，這就是四拍在唱盤上的距離，右邊唱盤操作亦同。

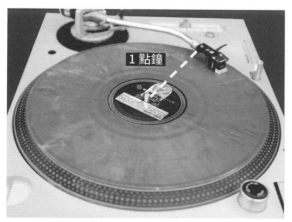

1 點鐘

　　但實際上，在切換唱盤丟拍時，唱片記號大約在 1 點鐘方向位置，並且是在第四拍的反拍結束才丟拍。

　　在練習前，先看清楚第四拍的距離與第四拍反拍的距離。

◀ 第四拍反拍時，唱片記號在 1 點鐘方向位置。

　　將 Fader 打到中間，確定兩邊的唱片都是在歌曲起始的位置 (以 12 點鐘位置為出發點)，然後再將 Fader 完全打到左邊，開啟兩邊唱盤並按著唱片，接著配合影片示範教學及以下步驟來動作，先從左邊唱盤開始：

1、左邊唱盤丟出去時數拍子 1-2-3-4，左手同時到 Fader 的位置準備做切換。

2、拍子 5-6-7-8 由右邊唱盤丟出，丟出時，左手同時將 Fader 完全推到右邊。

3、此時左手回到左邊唱盤，並且將唱片回轉一圈到 12 點鐘方向，右手則到 Fader 位置準備切換。

4、下一個四拍 1-2-3-4 時，左手將左邊唱 盤丟出，同時右手將 Fader 推到左邊。

5、此時右手回到右邊唱盤，將唱片回轉一圈到 12 點鐘方向，左手在 Fader 準備切換到右邊唱盤。

重覆以上步驟，熟練「四拍切換」的動作。

學習小技巧Tips ▶▶

1、唱片回撥到原點、手放在 Fader 準備切換都是預備動作。

2、丟拍子的那隻手在丟完後就回到 Fader 準備，切完 Fader 的那隻手就會到唱盤上做唱片回撥的動作。

3、左手管左唱盤，右手管右唱盤。

4、由於這些都是一瞬間的切換、反射動作，跟著影片學習會更清楚。

🎵 兩拍切換

與四拍切換的前置動作雷同，先放左邊唱盤並數拍子 1-2 後按住唱片，此時唱片記號已經轉到 4 點鐘方向，這就是兩拍在唱盤上的距離，右邊唱盤亦同。但實際上，在切換唱盤丟拍時，唱片記號大約是在 6 點鐘方向，並且是在第二拍的反拍結束才丟拍。

在練習前，先看清楚第二拍的距離與第二拍反拍的距離。

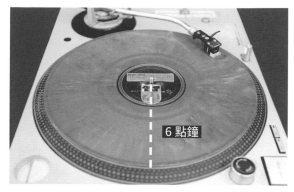

6 點鐘

▲ 第二拍反拍時，唱片記號在 6 點鐘方向位置。

將 Fader 打到中間，確定兩邊的唱片都是在歌曲起始的位置（以 12 點鐘位置為出發點），然後再將 Fader 打到左邊，開啟兩邊的唱盤按著唱片。接著配合影片示範教學及以下步驟來動作，先從左邊唱盤開始：

1、左邊唱盤丟出去時數拍子 1-2，同時左手到 Fader 的位置準備切換。

2、拍子 3-4 將右邊唱盤丟出，丟出時，左手的 Fader 是同時間完全推到右邊。

3、此時左手回到左邊唱盤，並將唱片從 6 點鐘方向回轉到 12 點鐘方向，右手到 Fader 位置準備切換。

4、拍子 5-6 左手將左邊唱盤丟出，同時右手將 Fader 推到左邊。

5、此時右手回到右邊唱盤，將唱片從 6 點鐘方向回轉到 12 點鐘方向，左手在 Fader 準備切換到右邊唱盤。

重覆以上步驟，熟練「兩拍切換」的動作。

學習小技巧Tips ▶▶

1、兩拍的距離縮短了，只要半圈就可以回到 12 點鐘方向。

2、在手感上要更熟悉「回撥」唱片的感覺，不要覺得回撥、切換唱盤的速度很快而慌張，只要能夠控制就告訴自己，這一切的反射動作都是慢的、可以控制的。

3、需專注在手掌上的柔軟度與輕鬆感。

4、由於這些都是一瞬間的切換、反射動作，跟著影片學習會更清楚。

一拍切換

與四拍切換的前置動作雷同，先放左邊唱盤並數拍子 1 後按住唱片，此時唱片記號在約 2 點鐘方向，這就是一拍在唱盤上的距離，右邊唱盤亦同。但實際上，在切換唱盤丟拍時，唱片記號大約是在 3 點鐘方向，並且是在第一拍的反拍結束才丟拍。

在練習前，看清楚第一拍的距離與第一拍反拍的距離。

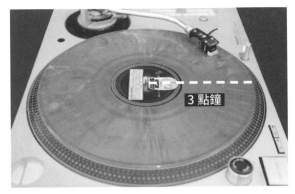

▲ 第一拍反拍時，唱片記號在 3 點鐘方向位置。

將 Fader 打到中間，確定兩邊的唱片都是在歌曲起始的位置（以 12 點鐘位置為出發點），然後再將 Fader 打到左邊，開啟兩邊的唱盤按著唱片。接著配合影片示範教學及以下步驟來動作，先從左邊唱盤開始：

1、左邊唱盤丟出去時數拍子 1，同時左手到 Fader 的位置準備切換。

2、拍子 2 由右邊唱盤丟出，丟出時，左手 的 Fader 是同時間完全推到右邊。

3、此時左手回到左邊唱盤，並將唱片從 3 點鐘方向回轉到 12 點鐘方向，右手到 Fader 位置準備切換。

4、拍子 3 左手將左邊唱盤丟出，同時右手 將 Fader 推到左邊。

5、此時右手回到右邊唱盤，將唱片從 3 點鐘方向回轉到 12 點鐘方向，左手在 Fader 準備一起切換到右邊唱盤。

重覆以上步驟，熟練「一拍切換」的動作。

學習小技巧Tips ▶▶

1、一拍的切換速度很快，要非常努力的練習才能達成，雖然是排在前面的課程裡，但它的技巧與肌力是需要調配加強的。

2、切換的速度越快，越要冷靜沉穩，不要隨速度而慌亂，手需要更放鬆、更柔軟。

3、一拍的切換由 3 點鐘方向回到 12 點鐘方向，也就是四分之一圈。

4、由於這些都是一瞬間的切換反射動作，跟著影片學習會更清楚。

Beat Juggling 綜合訓練

　　將前述三種拍子切換結合在一起「四拍切換（兩個八拍）- 兩拍切換（一個八拍）- 一拍切換（一個八拍）」，以上循環剛好是四個八拍，這部份練習的重點在於拍子切換的「轉」，四拍轉二拍轉一拍，再回到四拍轉二拍轉一拍，就這樣重覆 Loop。

此 Beat Juggling 綜合練習的拍數架構分別為：

　　四拍切換 (兩個八拍)：唱片回轉一圈後放，共放 4 次。

　　兩拍切換 (一個八拍)：唱片從 4 點鐘方向回轉後放，共放了 4 次。

　　一拍切換 (一個八拍)：唱片從 2 點鐘方向回轉後放，共放了 8 次。

學習小技巧Tips ▶▶

1、算好拍子的循環段落會幫助「轉」換。

2、將前三大項拍子切換熟練後，會更幫助你的「轉」換。

3、進行轉拍子的訓練時，轉成功一次就會有第二次，要對自己有信心！

接著配合影片示範及以下步驟來練習，一樣先從左邊唱盤開始：

四拍切換 持續兩個八拍	請按照「四拍切換」的步驟來操作作並持續兩個八拍。注意左右唱盤切換時，唱片回轉一圈後放，共放四次。
轉換到兩拍切換 並持續一個八拍	右邊唱盤在拍子 5-6-7-8 結束時，開始轉換到兩拍切換。請按照「兩拍切換」的步驟動作並持續一個八拍。注意左右唱盤切換時，唱片從 4 點鐘方向回轉後放，共放了四次。
轉換到一拍切換 並持續一個八拍	右邊唱盤在拍子 7-8 結束時，開始轉換到一拍切換。請按照「一拍切換」的步驟動作並持續一個八拍。注意左右唱盤切換時，唱片從 2 點鐘方向回轉後放，共放了八次。

藉由本課的學習會更加熟悉、掌握節奏的感覺。打大鼓、打小鼓的技巧是具有 Old School 氛圍的聲音，因為拍子切換以及小鼓點變多了，會產生好像聽到小鼓延遲而出現兩次的趣味感。

嘻哈曲風很適合使用打大、小鼓的方式，除了會產生音樂上的碰撞，也可以增添在歌曲前奏中，做出變化使歌曲更具風格。

打小鼓

小鼓打得準確會讓音樂變得好聽，如果小鼓打的不準確，節奏則會亂掉。小鼓的音色在唱片上長度範圍約 0.5 公分，因為長度非常的小，所以要抓準小鼓並確定好位置，再進行打小鼓的動作。請按照以下動作步驟學習並練習 Beat Juggling 的打小鼓技巧：

1、確認小鼓音色的位置

首先抓住左邊唱片的第二拍小鼓，看清楚黑色點的位置大約在 4 點鐘方向，小鼓的音色要抓準，音色剛開始的位置也要確定好，讓小鼓音色清楚的發聲。

2、打小鼓的 Scratch 方式為「放唱片正刷」

先將 Fader 切換到右邊，開啟右邊唱盤播放節奏。在每一拍的反拍上，將左邊唱盤的小鼓放出聲音來，同時右手將 Fader 完全推到左邊，也就是要將左邊唱盤的小鼓放在右邊唱盤節奏的每一拍反拍上。

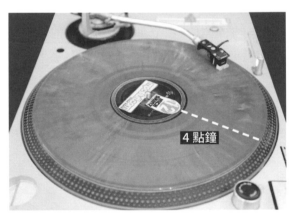

4 點鐘

▲ 第二拍小鼓的唱片記號在 4 點鐘方向位置。

3、改以「食指側邊邊緣」打 Fader

與 Scratch 時打 Fader 的食指位置不太一樣，因為打小鼓時切換 Fader 的幅度較大，所以使用食指側邊邊緣更為恰當。

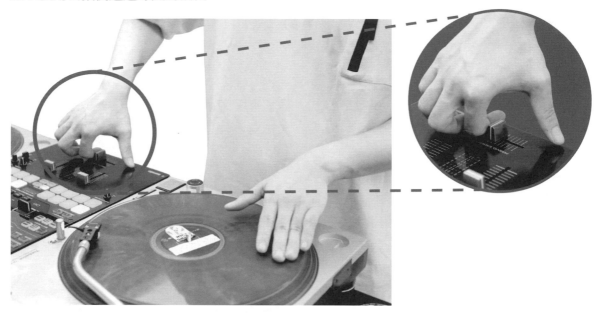

數拍時以「&（and）」為反拍，數拍子會變為「1 & 2 & 3 & 4」，數拍時身體可以跟著律動，通常數正拍時是「點頭下去、身體下去」，而反拍就是「頭抬上來、 身體上來」，所以每一拍身體上來時，就將左邊唱盤小鼓切打過去，放到右邊唱盤音樂的反拍中。

練習Time!

請看影片示範配合練習並聽打小鼓的聲音。

1、先以四個八拍為一循環練習，在反拍時將小鼓打出，打小鼓的 Scratch 方式為「放唱片正刷」。

2、練習 1 的動作熟練後，接著在第三拍、第四拍及第七拍、第八拍時，打小鼓的速度加快兩倍，製造「過門」的感覺。

打大鼓

打大鼓的音色在唱片上長度範圍約 5 元硬幣（實際是兩個 10 元硬幣長度）。請按照以下動作步驟學習並練習 Beat Juggling 的打大鼓技巧：

1、確認大鼓音色的位置

先抓住左邊唱片的第一拍大鼓，看清楚唱片記號位置在 12 點鐘方向，大鼓的音色要抓準，音色剛開始的位置也要確定好，讓大鼓音色清楚的發聲。

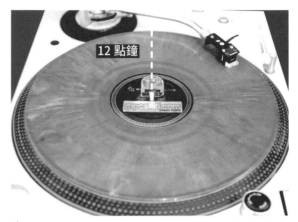

▲ 第二拍小鼓的唱片記號在 4 點鐘方向位置。

2、打大鼓的 Scratch 方式為「放唱片正刷」

先將 Fader 切換到右邊，開啟右邊唱盤播放節奏。在每一拍的反拍，將左邊唱盤的大鼓放出聲音，同時右手將 Fader 切換到左邊，也就是要將左邊唱盤的大鼓放到右邊唱盤節奏的每一拍反拍上。

3、改以「食指側邊邊緣」打 Fader

數拍時以「&（and）」為反拍，數拍子會變為「1 & 2 & 3 & 4」，數拍時身體可以跟著律動，通常數正拍時是「點頭下去、身體下去」，而反拍就是「頭抬上來、身體上來」的時候，所以每一拍身體上來時，將左邊唱盤的大鼓切過去，放到右邊唱盤音樂的反拍中。

練習Time!

請看影片並配合練習，並聽打大鼓的聲音。

1、先以四個八拍做練習，在反拍時將大鼓打出，打大鼓的 Scratch 方式為「放唱片正刷」。

2、練習 1 的動作熟練後，接著在第三拍、第四拍及第七拍、第八拍時，打大鼓的速度加快兩倍，製造「過門」的感覺。

Beat Juggling 初階－四拍循環內加入打大、小鼓

　　四拍的 Beat Juggling 循環得心應手時，會發現大約有「兩拍」的空檔，而這閒置的時間就可以用來打大鼓、小鼓，也增添、更豐富節拍上的感覺，製造現場演出唱盤藝術的方式。

　　在進入本章主要內容前，先練習轉唱片與打大鼓、小鼓的準確度，然後再回到 12 點鐘方向丟出拍子。

> （1）轉至小鼓 → 打小鼓 → 回12點鐘的動作。
>
> （2）轉至小鼓 → 打大鼓 → 直接丟出拍子。

　　以上動作，左右手都需要練習，讓 Beat Juggling 初階技術再提升，練到反射直覺，還有耳朵上判斷的進步！

四拍循環打小鼓

　　右邊唱盤到歌曲一開始的時候（12點鐘方向），左邊唱盤到小鼓的位置（4點鐘方向），將 Fader 切換到右邊，接著開啟唱盤，兩台唱盤的點不變。

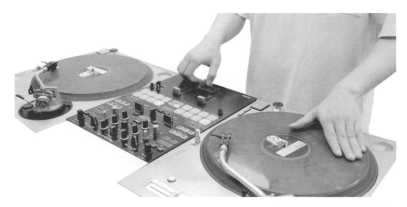

▲ 進行前的預備動作

跟著影片示範、聽小鼓聲音,按照以下步驟操作:

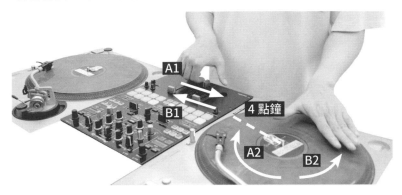

1

由右邊唱盤播放音樂節奏,到第二拍及第三拍的反拍時,左邊唱盤的小鼓要加入。

A、右手將 Fader 切到左邊,左邊的小鼓加入。
B、Fader 推回右邊,左邊唱片回到小鼓位置。

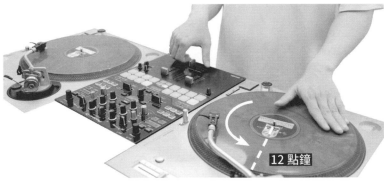

2

右邊唱盤跑到第四拍的反拍時,左邊唱盤由 4 點鐘轉回 12 點鐘方向,準備丟出第一拍。

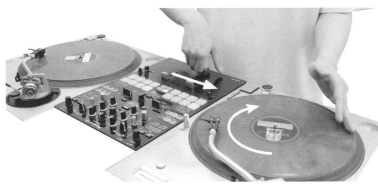

3

左手放出左邊唱盤第一拍時,右手 Fader 同時切到左邊。

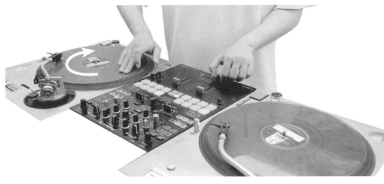

4

放出後,左手回到 Fader 的位置。右手將右邊唱盤轉至 4 點鐘方向小鼓的位置。

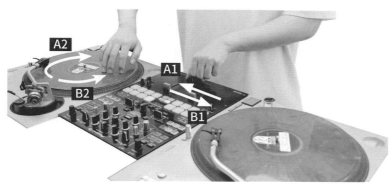

5

左邊唱盤播放音樂節奏，到
第二拍及第三拍的反拍時，
右邊的小鼓要加入。

A、左手將 Fader 切到右邊，右邊
　　的小鼓加入。
B、Fader 推回左邊，右邊唱片回
　　到小鼓位置。

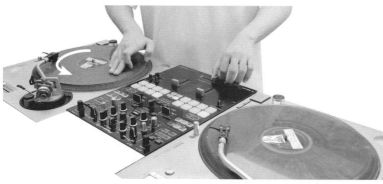

6

左邊唱盤跑到第四拍的反拍
時，右邊唱盤由 4 點鐘轉回
12 點鐘，準備丟出第一拍。

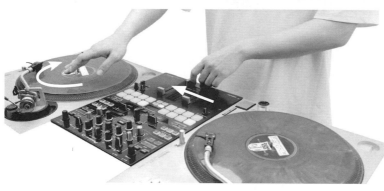

7

右手放出右邊唱盤的第一拍，
左手 Fader 同時切到右邊。

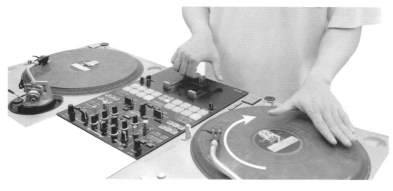

8

右手移到 Fader 位置，左手
移到唱盤位置轉至 4 點鐘方
向，準備加小鼓。

四拍循環打大鼓

右邊唱盤到歌曲一開始的時候（12 點鐘方向），左邊唱盤到大鼓的位置（12 點 鐘 方向），將 Fader 切換到右邊，接著開啟唱盤，兩台唱盤的點不變。

跟著影片示範、聽大鼓聲音，按照以下步驟操作：

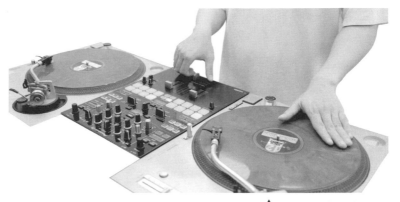

▲ 進行前的預備動作

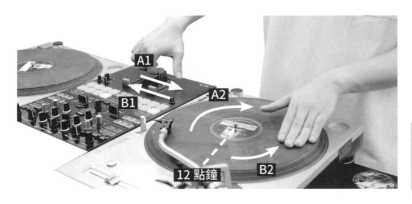

1

由右邊唱盤播放音樂節奏，到第二拍及第三拍的反拍時，將左邊唱盤的大鼓加入。

A、右手將 Fader 切到左邊，左邊的小鼓加入。
B、Fader 推回右邊，左邊唱片回到小鼓位置。

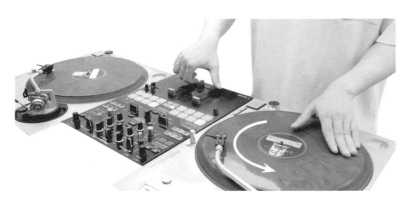

2

右邊唱盤跑到第四拍的反拍時，左邊唱盤做轉回 12 點鐘方向的動作，準備丟出第一拍。

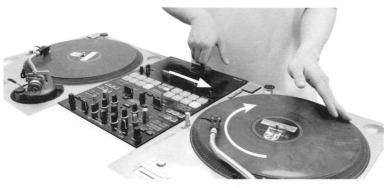

3

左手放出左邊唱盤的第一拍，右手 Fader 同時切到左邊。

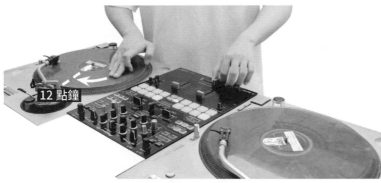

4

放出後，左手回到 Fader 的位置，右手將右邊唱盤的點轉至 12 點鐘大鼓的位置。

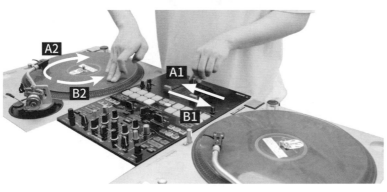

5

由右邊唱盤播放音樂節奏，到第二拍及第三拍的反拍時，將左邊唱盤的大鼓加入。

A、左手將 Fader 切到右邊，右邊的大鼓加入。

B、Fader 推回左邊，右邊唱片回到大鼓位置。

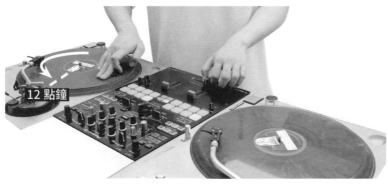

6

左邊唱盤跑到第四拍的反拍時，右邊唱盤做轉回 12 點鐘方向的動作，準備丟出第一拍。

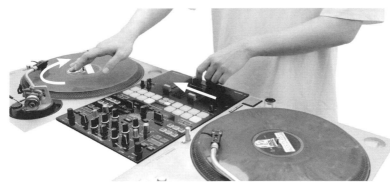

7

右手再放出右邊唱盤第一拍，左手 Fader 同時切到右邊。

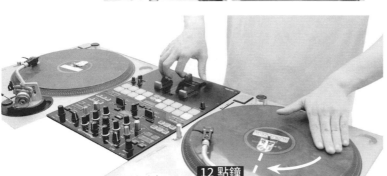

12 點鐘

8

右手移到 Fader 位置，左手移到左邊唱盤位置盯將標記轉回大鼓位置（12 點鐘方向），準備在第二、三拍加大鼓。

學習小技巧Tips ▶▶

在第 18 課時，四拍切換都是轉一圈，而本課因為用第二拍打小鼓，所以會先回到 4 點鐘方向，然後第二拍的位置打完後，再回到 12 點鐘位置，打大鼓時 12 點鐘位置不變。

Channel（通道，簡稱 CH）主要功能為控制音量大小聲，它是垂直上下的推桿。本課的學習重點有兩個，一是 CH 控制的協調性，二是會 CH 的運作而使混音器的控制更上手。

四拍循環切換 CH

在四拍的各個反拍中將 CH 關掉，音樂的聲音會變得有頓點、有斷斷續續的節奏感，也會強調出音樂裡小鼓的感覺。此練習數拍為「1&-2&-3&-4&」，兩個四拍為一循環。

請跟著影片教學示範，仔細聽聲音的變化，並按照下列動作分解來操作練習：

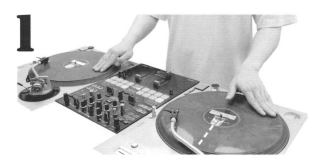

Fader 先切到左邊，右邊唱盤按著維持 12 點鐘方向出發的位置。

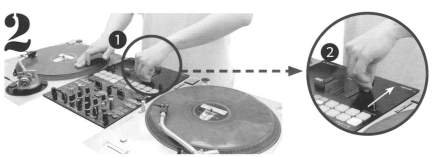

左邊唱盤丟出拍子 1 後，左手到混音器上左邊 CH 的位置，在 1 的反拍立即拉下關掉 CH。

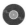

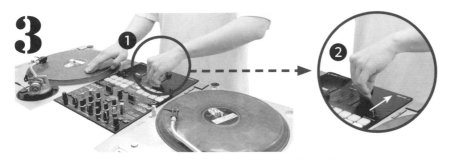

第二拍 CH 推出來聽見「小鼓」的聲音，反拍時將 CH 拉下關掉。

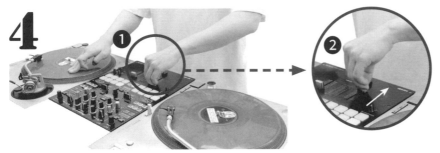

第三拍 CH 推出來聽見「大鼓」的聲音，反拍時將 CH 拉下關掉。

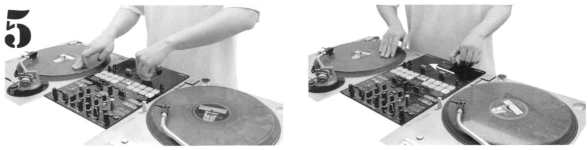

第四拍 CH 推出來聽見「小鼓」的聲音，反拍時左手到 Fader 位置準備切換到右邊唱盤。

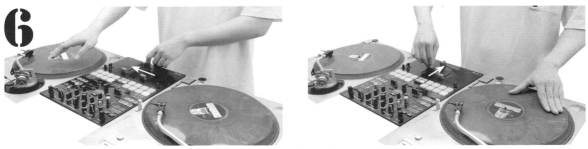

右手唱盤丟拍，左手 Fader 切到右邊。右邊唱盤丟出後，右手到混音器上右邊 CH 的位置，在反拍立即拉下關掉 CH。

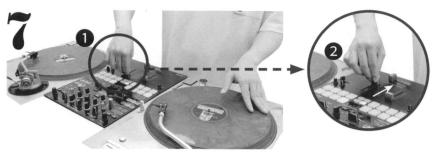

第二拍 CH 推出聽見「小鼓」的聲音，反拍時將 CH 拉下關掉。

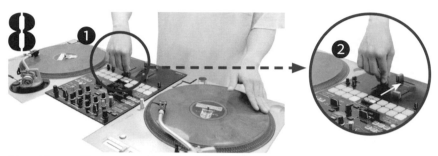

第三拍 CH 推出聽見「大鼓」的聲音，反拍時將 CH 拉下關掉。

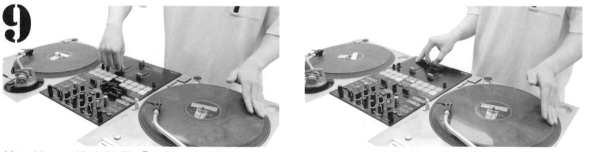

第四拍 CH 推出聽見「小鼓」的聲音，反拍時右手到 Fader 位置準備切換到左邊唱盤。

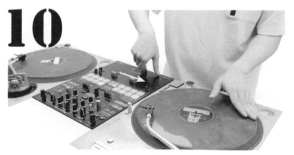

左手唱盤丟拍，右手 Fader 切到左邊。循環重複動作 1~10。

學習小技巧Tips ▶▶

　　在四拍循環切換 CH 的練習時，注意第四拍的反拍是不用關 CH 的，因為要回到 Fader 做切換的動作。

兩拍循環內切換 CH

　　與前頁四拍循環內切換 CH 的動作是相同的，只是拍數減半，切換的動作速度會比較快一點，此練習數拍為「1-2&-1&-2&」，兩個兩拍為一循環。

請跟著影片教學示範，仔細聽聲音的變化，並按照下列動作分解來操作練習：

1

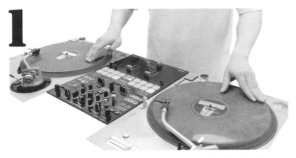

Fader 先切到左邊，右邊唱盤按著維持 12 點鐘方向出發的位置。

2

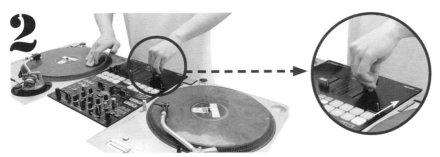

左邊唱盤丟出拍子 1 後，左手到混音器上左邊 CH 的位置，在 1 的反拍立即拉下關掉 CH。

3

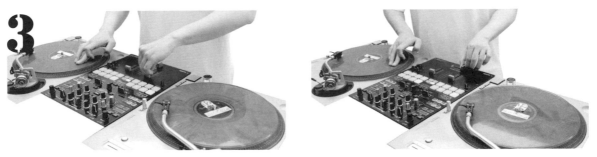

第二拍 CH 推出聽見「小鼓」的聲音，反拍時左手到 Fader 位置準備切換到右邊唱盤。

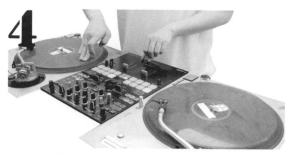 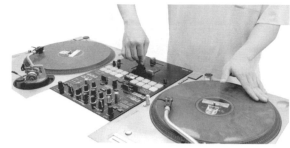

右邊唱盤丟出後，右手到混音器上右邊 CH 的位置，在反拍立即拉下關掉 CH。

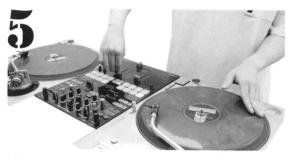 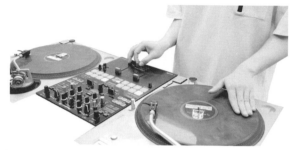

第二拍 CH 推出聽見「小鼓」的聲音，反拍時右手到 Fader 位置準備切換到左邊唱盤。

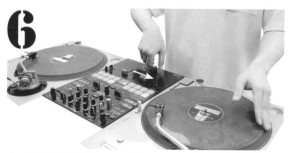

左手唱盤丟拍，右手 Fader 切到左邊。循環重複動作 1~6。

學習小技巧Tips ▶▶

在兩拍循環切換 CH 的練習時，注意第二拍的反拍是不用關 CH 的，因為要回到 Fader 做切換的動作。

按壓唱盤，讓音樂變慢兩倍速度

教學示範影片

按壓唱盤會使音樂速度變慢，一般會運用在 Beat Juggling 一拍切換速度感覺加快之後，因為一拍切換音樂感覺急促，所以後用按壓唱盤使歌曲速度變慢兩倍，也讓聽覺上更能突顯這項技巧。

通常歌曲播放時，會在主歌前空拍的最後八拍或四拍使用，然後再進主歌有人聲的部分。把玩拍子的技巧在混音中誕生出來，讓進主歌時更有新鮮感，Hip-hop（嘻哈）、Dubstep（迴響貝斯）、Drum and Bass（鼓打貝斯）都很適合做這樣的變化玩法。

唱片上大鼓、小鼓、Hi-hat 音色及按壓唱盤的距離表示圖

下圖為播放音樂後的前 8 拍樂器分布區間圖。內圈為第一圈，即第 1 拍到第 6 拍；外圈為第二圈，即的 7 拍與第 8 拍。（＊此圖的按壓點及距離為約略呈現，與實際狀況恐有些許落差。）

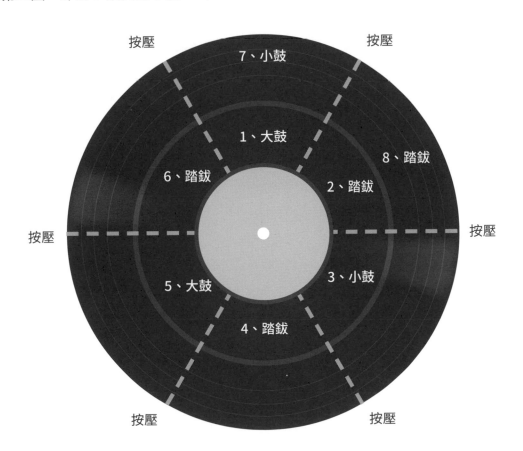

🔘 四拍按壓

　　開啟左邊唱盤到 12 點鐘出發位置、Fader 切換至左邊，右手將右邊唱盤於 12 點鐘出發位置。第一拍放出後按第一下，從拍子 1 的反拍開始到 2&、3&、4& 都要壓唱片，使歌曲速度變慢。

　　四拍按壓的次數為八下，做兩個八拍為一個循環。請跟著影片教學示範，並按照下列動作分解來操作練習：

1、左手丟出第一拍，數拍「1&、2&、3&、4&」。

2、會依序聽到「大鼓、Hi-hat、小鼓、Hi-hat、大鼓、Hi-hat、小鼓、Hi-hat」。由於要清楚聽到以上完整的音色，所以按壓的點其實是在靠近鼓點前約 1 元硬幣的距離，按壓的速率、頻率長度都是平均的。

3、按完唱片第八下後（第四拍的反拍 Hi-hat），左手直接到 Fader 位置做出切換到右邊唱盤的動作。

4、右邊唱盤丟出第一拍後數拍「1&、2&、3&、4&」，同時左手回到左邊唱盤，並將唱盤回轉到 12 點鐘位置。

5、接著就會按順序聽到「大鼓、Hi-hat、小鼓、Hi-hat、大鼓、Hi-hat、小鼓、Hi-hat」，同步驟 2。

6、按完唱片第八下後（第四拍的反拍 Hi-hat），右手直接到 Fader 位置做出切換到右邊唱盤的動作。

兩拍按壓

　　兩拍按壓的次數為四下，做一個八拍為一個循環。請跟著影片教學示範，並按照下列動作分解來操作練習：

> 1、左手丟出第一拍，數拍 1&、2&。在按壓唱盤的同時，右手將唱盤回轉至 12 點鐘出發點。

> 2、接著依序聽到「大鼓、Hi-hat、小鼓、Hi-hat」。注意按壓點其實是在靠近鼓點前約 1 元硬幣的距離，按壓的速率、頻率長度都是平均的。

> 3、第四下（第二拍的反拍 Hi-hat）按完唱片後，左手直接到 Fader 位置做出切換到右邊唱盤的動作。

> 4、右邊唱盤丟出拍子，數拍 1&、2&。按壓唱盤的同時，左手將唱盤回轉至 12 點鐘出發點。

> 5、接著會依序聽到「大鼓、Hi-hat、小鼓、Hi-hat」，同步驟 2。

> 6、第四下（第二拍的反拍 Hi-hat）按完唱片後，右手直接到 Fader 位置做出切換到左邊唱盤的動作。

一拍按壓

一拍按壓的次數為兩下，做一個八拍為一個循環。請跟著影片教學示範，並按照下列動作分解來操作練習：

1、左手丟出第一拍，數拍 1&，在按壓唱盤同時，右手將唱盤回轉至 12 點鐘出發點。

2、接著依序聽到「大鼓、Hi-hat」。注意按壓點其實是在靠近鼓點前約 1 元硬幣的距離，按壓的速率、頻率長度要平均。

3、第二下 (第一拍的反拍 Hi-hat) 按完唱片後，左手直接將 Fader 切換到右邊唱盤。

4、右邊唱盤丟出拍子，數拍 1&，按壓唱盤同時，右手將唱盤回轉至 12 點鐘出發點。

5、接著依序聽到「大鼓、Hi-hat」的 聲音，注意按壓點其實是在靠近鼓點前約 5 元硬幣的距離，按壓的速率、頻率長度要平均。

6、第二下（第一拍的反拍 Hi-hat）按完唱片後，右手直接到 Fader 位置做出切換到左邊唱盤的動作。

練習Time!

四拍按壓做兩個八拍（按壓八下），接著兩拍按壓做一個八拍（按壓四下），最後一拍按壓做一個八拍循環（按壓二下），剛好一組是四個八拍，請循環練習到熟練。

學習小技巧Tips ▶▶

1、按壓唱盤的同時，另一手將唱盤回轉至 12 點鐘。

2、按壓唱片時，手感需放鬆，「協調性」也是本課練習重點。

3、按壓唱片後所出現的音色要清楚，不能有拖拉或模糊的音色產生。

4、按壓唱片使音樂變慢效果，鼓組聽起來還是要像鼓組，可以跟著點頭、擺動。

Juggling 進階－刷唱片去回、放

教學示範影片

　　本課的 Beat Juggling 技巧為「刷唱片去回、放」三種連續動作的結合，每個音色的大鼓、小鼓、Hi-hat 都會刷到，也就是每一拍的正反拍都會刷到，在手感上的練習困難程度屬於較高的。

　　刷音色的聲音要抓得精準，每個聲音在刷的距離都以「短」為主，大鼓為 5 元硬幣直徑距離，小鼓為 0.5 公分，Hi-hat 為 0.3 公分，放唱片的距離也是同等距離，如果放太多或放太少都會造成下一個音色抓不到的狀況發生，所以要多多練習才能熟練這平穩等距離的手感。

　　「刷去回、放」在每個大鼓、小鼓、Hi-hat 音色中 Scratch，會形成較有混音感覺的效果，「刷去回、放」是將 Scratch 與 Beat Juggling 的技巧同時融入歌曲中，使技巧在歌曲中更有細膩度的呈現。可在歌曲接歌、過歌時使用或 Beat Juggling 四拍切換時的5-6-7-8 拍使用，能增添歌曲用唱盤技巧做過門的感覺。

四拍架構下的刷去回、放

　　第一拍正拍（大鼓）用放的，而第一拍反拍起「1&-2&-3&-4&」都要刷去回、放。「去回」是刷音色，「放」是將音色完整的放出去。要特別注意的是，在第四拍反拍後，聽到第五拍的大鼓（正拍） 時，就要切換到另一邊唱盤的第一拍。

　　請跟著以下步驟來動作，左邊、右邊唱盤皆要練習刷去回、放的動作：

1、第一拍大鼓用放的，第一拍的反拍 Hi-hat 刷去回、放。	2、第二拍的小鼓刷去回、放， 第二拍的反拍 Hi-hat 刷去回、放。
3、第三拍的大鼓刷去回、放，第三拍的反拍 Hi-hat 刷去回、放。	4、第四拍的小鼓刷去回、放， 第四拍的反拍 Hi-hat 刷去回、放。
5、第五拍的大鼓出現一半的時候，將 Fader 切換到另一邊唱盤，並重複以上動作。	**練習Time!** 請重覆左、右唱盤的動作，以兩個八拍為一循環（第一拍大鼓用放的）。

兩拍架構下的刷去回、放

第一拍正拍（大鼓）用放的，而第一拍反拍起「1&-2&」都要刷去回、放。要特別注意的是，在第二拍反拍後聽到第三拍正拍（大鼓）時，需切換到另一邊唱盤的第一拍，然後接續動作。

請跟著以下步驟來動作，左邊、右邊唱盤皆要練習刷去回、放的動作：

1、第一拍大鼓用放的，第一拍的反拍 Hi-hat 刷去回、放。

2、第二拍的小鼓刷去回、放，第二拍的反拍 Hi-hat 刷去回、放。

3、第三拍的大鼓出現一半時將 Fader 切換到另一邊唱盤，並且重複以上動作。

學習小技巧Tips ▶▶

右邊唱盤丟出第一拍後開始刷去回、放，而左邊唱盤轉了一圈半需回到原點（12 點鐘位置），此動作協調性為本章重點之一。

練習Time!

請重覆左、右唱盤的動作，以兩個八拍為一循環（第一拍大鼓用放的）。

一拍的架構下刷去回、放

第一拍正拍（大鼓）用放的，而第一拍反拍要刷去回、放。刷完後要注意，在第一拍反拍後聽到第二拍正拍（小鼓）時，要切換到另一邊唱盤的第一拍，然後接續動作。

請跟著以下步驟來動作，左邊、右邊唱盤皆要練習刷去回、放的動作：

1、第一拍大鼓用放的，第一拍的反拍 Hi-hat 刷去回、放。

2、第二拍的小鼓出現一半時，將 Fader 切換到另一邊唱盤，並重複以上動作。

練習Time!

請重覆左、右唱盤的動作，以兩個八拍為一循環（第一拍大鼓用放的）。

LESSON 24
Beat Juggling 基本功與記憶力

教學示範影片

此章內容是 Beat Juggling 技巧總和，結合前幾章 Beat Juggling 的技巧，銜接成一套基本功練習，讓初階學習的同學檢討各項技巧是否學習完善，也是考驗玩拍子記憶力的重要章節。Beat Juggling 是一項考驗記憶力的技術，把所練習的每一段節奏架構，按照編排的拍數一次呈現出來，可以更清楚節奏在手裡如何轉換，每一段 Beat Juggling 所呈現音樂的節奏速度不變，但律動的速度感卻是改變的。

Beat Juggling 技巧都是以控制唱片的方式來進行，如果手感不佳，會造成拍子不穩、不準確的狀況。練習時需要觀察手勢動作正確與否、施展的力度、手的柔軟度，將狀況調整到良好。

以下的練習需要達到穩定的手感，再將其運用在混音撥放歌曲時，使唱盤藝術 Beat Juggling 發揮到極致。除了考驗記憶力、手感、拍子準度之外，也可將 Beat Juggling 錄音或錄影，檢視自己所練習的段落是否正確。

一開始先規劃動作的音樂架構－四拍做兩個八拍循環、兩拍做一個八拍循環、一拍做一個八拍循環。接著請跟著影片示範，仔細聽聲音的變化，並實際操作練習：

1 第 18 課：兩邊唱盤切換
四拍切換→兩拍切換→一拍切換。

6 最後再回到「四拍、兩拍、一拍轉換」，重覆練習 1～5。

2 第 19 課＋第 20 課：打小鼓、打大鼓，四拍循環內加入打大鼓、小鼓
四拍切換→兩拍切換→一拍切換，在四拍的循環中，打小鼓進反拍。

5 第 23 課：刷唱片去回、放
「刷去回、放」使唱片速度慢兩倍（第五拍走半拍時，Fader 切到另一邊唱盤的第一拍）。

3 第 21 課：加入 Channel 控制
四拍切換→兩拍切換→一拍切換，調整 CH 開關，做到第一拍循環不用調整 CH。

4 第 22 課：按壓唱片，使歌曲速度慢兩倍
按壓唱片使歌曲慢兩倍，四拍按壓→兩拍按壓→一拍按壓循環。

聽音樂很重要

　　Beat Juggling 的基本概念就是拼揍拍子，重新組裝拍子與音樂，將原本歌曲的結構改造，誕生出新的一種節奏。不一定是拍子、不一定是同一首歌，只要是你想得出來並親手去嘗試，將可以帶來更多新的變化，而音樂也可以為你產生出新的靈感，聽音樂想著這首歌可不可以玩 Beat Juggling，這便是種「發想」，嘗試真實的去做、去玩、去實驗，才能真正的證明你的「發想」成不成立。

　　推薦一些可以透過 YouTube 搜尋的 Beat Juggling 影片，讓大家更了解玩法及運用！

 DJ Jazzy Jeff, Peter Piper Routine

 Jam Master Jay Tribute (2003 by Kid Capri, DJ Premier, DJ Jazzy Jeff & Grandmaster Flash)

 DJ ANGELO − Funky Turntablism

 Mix Master Mike Greatest Opening

 DJ Kentaro − Loop Daigakuin(Bird's-eye view Ver.)

 Grandmaster Flash & Jam Master Jay battle

附錄

關於 DJ 的大小事

演出器材清單

活動廠商或單位會與演出者確認器材清單,演出者同時也要確認演出場地所需要用的器材是哪些。

1、唱盤

以室內場地來說,演出者及器材不用擔心會受到戶外天氣的影響。但如果在戶外場地,唱盤的唱針在擺放唱片時,就會有可能被風吹到跳針。

室內器材清單內有「唱盤」較為恰當,當然如果演出者是唱盤刮碟藝術的玩家,不論室內、室外都是列出「唱盤」項目給演出單位。

2、混音器

混音器的廠牌有許多種,一般音響公司會提供的大多都是 Pioneer 600 或 Pioneer 800 混音器,這兩台混音器是必須去認識了解的。

另外,演出者可以帶自己習慣的混音器去使用,畢竟自己的器材使用起來是最習慣的,也可以將「混音器」此項目列入器材清單,看音響廠商能否支援。

3、DJ 台

DJ 台的尺寸也在器材清單內,考慮電腦也會放在 DJ 台上,唱場演出 DJ 尺寸大約長 180~200cm,寬 70cm,高 90cm。

4、落地監聽喇叭

兩顆落地監聽喇叭要放在演出 DJ 人員的兩側,切勿將喇叭放在桌上,因為喇叭放出聲音時也會產生震動。

如果只有 DJ 自己演出時,監聽喇叭的輸出音量請舞台音響人員將監聽喇叭接至 DJ 混音器的輸出上,讓 DJ 可以控制監聽喇叭的音量,另外記得攜帶 Serato 訊號盒,因為廠商通常不會提供訊號盒。

筆者會開出的器材清單

1、唱盤 Technics MK2 以上型號兩台（MK5 較佳）

2、混音器 Pioneer DJM800 或 DJM S9 一台

3、DJ 台尺寸長 180-200cm/ 寬 70cm/ 高 90cm

4、落地監聽喇叭兩顆

影響正常演出的因素

　　以室內場地來說，如果現場演出有樂團的話，首先要確認鼓手的位置在哪裡。因為鼓手在打鼓時會產生震動，導致舞台處於不平穩的狀態。

　　演出舞台大多是現場搭建起來的，以鋼架為支架，再鋪上厚重的舞台板，所以舞台基本上是中空的，且放唱盤的 DJ 台多半也是木板去訂做的，所以鼓手敲擊時所產生的震動，都會影響到唱盤正常運作，強烈建議 DJ 台與鼓手最好保持一個距離。另外，若有人員在 DJ 台前走動也是會影響到唱盤運作的，以上是需要注意的事項，當然也可以事前溝通好，避免影響器材運作及演出。

　　而戶外場地影響機器最大因素為天氣的狀況，除了風會吹動唱針影響唱盤運作之外，天氣的溫度也會影響機器運作。在春、夏、秋季的上午 8 點到下午 3 點這段時間，陽光溫度都是高的，所以如果陽光直射機器的話，可能會造成機器本體溫度過高，而導致故障。另外，雨天也容易會產生機器故障的情形，因為電器器材是不能碰水的，為了避免上述的情形發生，需要搭建棚子來遮陽與遮雨，讓機器正常運作，演出順利的進行。

彩排時的注意事項

1、彩排是現場演出前的演練，且一定要到場彩排，需熟悉場地狀況並測試裝機排除現場狀況。

2、到現場後，先觀看 DJ 台的狀況，音響公司有可能先架設唱盤、混音器……等，這時要看機器擺設的位置是否為你習慣演出的位置，是否需調整及移動。

3、唱盤進入 DJ 混音器的軌道是哪一軌，演出者決定自己要使用的軌道。

4、若還沒裝機，請音響人員共同協助一起完成裝機與機台位置擺放程序。

5、在機器變壓器插入電源前，請詢問並確認電壓是否為 110 伏特。唱盤與 DJ 混音器為家用電器類型 110 伏特，燈光為大型電器類型 220 伏特。如果不慎將 110 伏特的機器插入 220 的電壓時，會使機器起火冒煙，進而導致機器線路板燒毀。

6、通電後，先戴起耳機，確認唱盤與混音器內部狀況是否正常，各別軌道的音量控制與 EQ 鈕是否在 12 點鐘位置，總輸出音量也為 12 點鐘位置。

7、確認無誤後，這時就可以傳送給舞台上的音響人員，與音響人員協調音壓送過去夠不夠，如果不夠，通常會將 DJ 混音器總輸出轉至 2 點鐘的位置，演出者也要注意自己混音器輸出的俵頭會不會出現太多的紅燈、有音量過大的情形發生。

8、場外的聲音是演出者不用太過擔心的部份，通常一場演出會有兩個音場混音師，一位為場內、一位為場外，場內負責舞台，場外負責觀眾，DJ 只要注意場內音量音場是否為自己可接受。音量適中舒服，切勿過大而傷害到耳朵，或過小而聽不清楚聲音。

9、聲音確認後即可進行彩排，DJ 彩排時間盡量不要過長或過短。順利彩排播放的時間為 10 到 20 分鐘，再次確認內場監聽喇叭與耳機音量的平衡，還有演出時的最佳音量。彩排時盡量不間斷的播放音樂，讓外場混音師能了解類型與音色，以便做外場音場的混音。

10、彩排不用多彩，也不能少彩，排除一切狀況與演出者需求，跳一跳、跑一跑看是否影響機台，現場演出的走位、了解舞台燈光、機關等等。

🤘 演出須知及建議

上場時如何克服緊張呢？獨自在臥房練習唱盤開始，往往都沒有觀眾的，是屬於自己與自己對談的練習，再過幾天即將準備上場了，有什麼該注意的、有什麼該在場上調適的。

第一次演出聽到的聲音音量，一定比在臥房裡練習時大聲。要有心理準備聽到比較大的音量，所以監聽喇叭音量一切以聽得舒服、清楚為主。不慌張的去面對演出狀況，事前的練習請做足夠，每一次的演出都將成為演出者的經驗。

🤘 曲風與配歌構想

在學習唱盤累積到一些功力時，可能會開始有一些表演機會。剛開始最有可能接觸到的演出場合就是跨年、聖誕節、校園舞會，筆者先以這幾個場合為例，說明該如何選歌、配歌。

DJ 是現場播放音樂的設計者，音樂結構、曲風上會產生什麼的畫面，也是設計者要思索的。每一個場合會有不同的畫面造景，觀眾族群是哪些、音樂主題是什麼、現場是什麼模樣，都是需要 DJ 在演出前去定調並且設計。

一場 60 分鐘的演出，播放歌曲的數量大約是 30~40 首左右，初學 DJ 可能是 20 首左右。在挑選歌曲時，需要收集多少歌曲呢？假設要 40 首歌連續接歌一小時，收集歌曲數量大約要 200 首左右，從其中挑選 40 首歌出來。

歌曲的編排順序與 MIX 接歌手法，都必須在演出前排練好，可是如果現場有準備特別的歌曲，DJ 要依照現場狀況去做搭配。

假設要在大學校園舞會中演出，聽眾大多都是大學生的年紀，這時候我們挑選的歌曲一定是近期流行、有話題性的歌曲，耳熟能詳又貼切大學時期玩樂年紀的歌曲，有可能不是西洋歌曲，而是國語歌曲，這些都是 DJ 們可以思考的。

電子流行音樂 EDM 從 2012 年開始，到 2017 年成為世界舞曲的主流，音樂速度約為 128～130，大多是具有爆發力與能量的舞曲。如果是 2000～2005 年的校園舞會，我們必須挑選嘻哈曲風的歌曲了，因為那是那幾年全世界所流行的曲風。

學生族群的年紀是具備當下流行的指標，聽眾會從當代的流行音樂中，找到個別想要的部分。假設為社會大眾所辦的聖誕節活動或跨年派對，年齡層要往上提高，觀眾聽過的音樂可能就更多了，搖滾、嘻哈、電音、經典歌曲、節日歌曲，DJ 幫觀眾找回屬於當時年代熟悉的歌曲，穿插現代流行的歌曲。

另外，場地與建築物也會影響配歌的感覺，這些也都是 DJ 表演者可以參考的。場地與觀眾如果是很大眾化、一般的，播放主流音樂就會引起共鳴，相對的，如果場地與觀眾不是大眾化的，大家當然想聽到有別於主流的音樂，例如在時尚走秀所撥放的音樂，需要偏於時尚冷調工業的感覺，這樣才能襯托出味道。

音樂創造人群，人群也創造音樂，相互影響。如果在海邊，適合放什麼樣的音樂呢？答案是「雷鬼音樂」。因為海邊是緩慢的步調，而雷鬼音樂有著適合的節奏及氛圍，所以只要符合當下畫面的音樂就是對的了。

歌曲選取的建議

1、音質製作佳
2、曲風明亮度
3、曲風架構起承轉合
4、聽眾熟悉度
5、當代流行或經典元素

DJ 的普及

近年來 DJ 玩家們越來越多、越來越普及，以下有幾個原因：

數位音樂的發展與 DVS 控制器的誕生

在 2005 年之前，要當一位 DJ 並不是那麼容易。首先要購入昂貴的唱盤器材，還必須購買每一首歌曲的黑膠唱片，尤其是播放嘻哈音樂的 DJ 們，每一首歌都必須使用黑膠唱片，才能突顯出嘻哈 DJ 的原始精神與技巧。正是因為購買器材、黑膠唱片的花費甚高，若從國外訂購黑膠唱片，還需要等待一段時間才能獲得，所以在當時的年代，想當一位 DJ 的難度是比較高的。

2005 年之後 DVS 系統誕生，DJ 可以使用電腦軟體，使用數位訊號唱片，用黑膠唱盤控制電腦軟體裡的歌曲。現在 DJ 玩家們較少購買原始的黑膠唱片，開始使用音樂數位檔案播放歌曲，從前當一位 DJ 要拖著重達 20 公斤、大約 50 張的唱片，在演出場合中穿梭，唱片箱裡就是今晚要播放的歌曲，而現在只要一台電腦，裡面就可以有著上萬首歌曲，相比之下現今的 DJ 在配備重量輕便了許多。

類比訊號較為溫暖，音質也比數位音檔好上許多，以一首歌的 PUNCH 來說，黑膠唱片比 MP3 好上太多，如果是一張好的專輯，還是推薦玩家們可以購買黑膠唱片，好好的幫耳朵文藝復興一下！

器材的演變

從以前唱盤到 CDJ，再從 CDJ 到 DJ 控制器。DJ 控制器是一種三機一體的機種，把兩台 CDJ 與一台混音器結合的概念，控制器適合用來混音與配歌。

由於 DJ 控制器相較於唱盤器材與 CDJ 的價錢便宜許多，所以控制器便開始流行於國外家庭，像是庭院的週末烤肉聚餐派對上，目前也漸漸走上大眾與 DJ 專業研發的市場，當然在手感上是完全比不上玩唱盤的手感，會玩唱盤的玩家一定會玩 CDJ 與控制器，但會玩 CDJ 與控制器的玩家不一定能掌握唱盤的流暢。

電子音樂 DJ 真正要做的事情是創作與製作，創作出屬於 DJ 製作人的歌曲，放歌只是演出，創作專輯、編曲才是重心。（當然也不用這麼嚴肅，有些玩家只是玩玩音樂，增添生活樂趣。就像到 KTV 唱歌，而不是要當歌星。）

另外，有一個在 DJ 控制器上播放軟體的新科技－ SYNC（同步對拍），也就是說玩家不用學會「用耳朵對拍」這項 DJ 最基礎的技能，只要按下控制器上的 SYNC，兩首歌曲就會同步對拍，這也是許多 DJ 玩家誕生的原因。

EDM 歌曲的發起

EDM 是近年來最受到大眾注意的曲風。約在 2002 年，筆者代表台灣到日本參加 DJ 比賽時，嘻哈音樂是當時全世界流行的音樂指標，當時屬於日本在地文化的嘻哈風格發展的相當完全，服飾店、咖啡店都播放嘻哈音樂，而如今 2016 年時筆者再度前往日本才發現連音樂也改變成了 EDM。

EDM 的音樂曲風相當 High，編曲配置也相當精彩，對於播放舞曲的 DJ 來說是一大利器，以前要找到那麼多 High 歌可不容易，而現在容易多了。

隨著編輯、製作音樂的軟體越來越多，有許多人開始創作 EDM。EDM 歌曲的速度大多為 BPM128～130，音樂中所使用的鼓組雷同，加上 SNYC 的功能，可以不用學會對拍，就能輕易地把歌接過去，還有軟體在電腦會出現歌曲音軌，可以直接做記號，等到接歌的點開始進行接歌，但筆者不建議依賴使用 SYNC 與看電腦銀幕接歌的方法。

另外，EDM 上歌曲不論前面或後面，都有創作者們所賦予的空拍段落，使 DJ 們可以很順暢接歌 MIX 的空拍，還有中間休息的地方可以用音色延長的音效，讓下一首歌曲接歌進來順暢的段落，以上許多方法可以幫助玩家們接歌。

✌ EDM 配歌

如果 EDM 在接歌技術方面是簡單的話，配歌的難度就是玩家們可以挑戰的。聆聽 EDM 音樂時除了歌曲本身的 BPM 速度外，可以進階的聆聽到歌曲本身的律動感與速度感是如何。

舉例 Knife Party 的〈Power Glove〉與〈Rage Valley〉（Original Mix）來比較，兩首歌曲速度都為 BPM128，但律動與空間感是不一樣的。前者副歌時的空間感大，後者副歌時的空間感較小、急促卻又拖著拍子的感覺。還有，兩首歌的合成器所彈出的節奏不同，第一首歌用的是 8 分音符，比較正拍的感覺；第二首歌有 32 分音符彈三連音的感覺，有點拖拍的空間感，所以同樣的速度歌曲的律動感與速度感是不同的。完成這樣的挑歌、選歌，讓玩家們的音樂不間斷 MIX 可以聽起來不膩，有條理、節奏安排、及編排與故事感。

歌曲調性關係到接歌能否順暢。下頁提供圖表給玩家們參考，這是為了讓接歌 MIX 時，快速了解音樂調性如何連接順暢。玩家可以利用 DJ 軟體先運算出每一首歌的調性（Key），然後配合圖表，將歌曲調性與鄰近區塊依順時鐘方向做連接，例如 5A 可以接 6A。

接歌 MIX 不能只依賴圖表，如果接歌只有平淡順暢，卻沒表達到玩家想製造的驚喜與創意的話，這是不具備個人特色的，請用直覺去聆聽並判斷，實際操作得到更好的經驗吧！

接歌調性關係圖

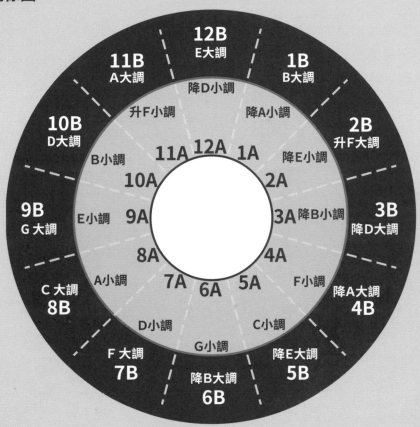

範例

　　Avicii〈Shame On Me〉作為第一首，走到 1 分 42 秒時，接入 Calvin Harris & Ummet Ozcan〈Overdrive〉，此曲 30 秒時的 Bass solo 部分為第一拍，以其為接點疊拍。第一首歌走到 1 分 57 秒時，聲音收掉接到第二首歌曲，聽看看製造出來的順暢，與歌曲後來的轉折與爆點。

　　第二首歌進行到 2 分鐘時，接入第三首歌 Hardwell feat. Harrison〈Sally〉(Frontliner Remix Edit)，此曲 40 秒時的吉他 solo 為第一拍，在歌曲走到 2 分 09 秒時接入，第四首歌 Datsik & Bear Grillz〈Fuck Off〉，歌曲開始進歌的第一個大鼓為第一拍。

　　以上四首歌曲，從鄉村舞曲轉至搖滾樂舞曲，再轉至 Hardstyle 舞曲，最後到 DUBSTEP 舞曲，四個轉折氛圍是創作者的創意與想法，這需要實際操作及實驗，而不是只依賴圖表就可以達到的。

🤘 資源分享

現今有許多歌曲都是取樣於老歌的橋段，且拿來使用做成新歌，我們將這些經典老歌稱為「原曲」。向推薦大家一個網站，可以將歌曲名稱或 YouTube 連結貼入，網站就會顯示歌曲是取樣自哪首歌曲。

whosampled

連結	歌曲名稱	（取樣）原曲名稱
	Justin Timberlake 〈Suit & Tie〉	Sho Nuff 〈Sly Slick & Wicked-2〉
	Dr. Dre 〈The Next Episode〉	David McCallum 〈The Edge〉
	Common 〈I Used To Love H.E.R.〉	George Benson 〈The Changing World〉
	Kendrick Lamar 〈I〉	The Isley Brothers 〈That Lady〉
	Beyonce 〈Crazy In Love〉	The Chi-Lites 〈Are You My Woman〉

連結	歌曲名稱	（取樣）原曲名稱
	Drake 〈Hotline Bling〉	Timmy Thomas 〈Why Can't We Live Together〉 (1972)
	Jay-Z 〈Dead Presidents II〉	Lonnie Liston Smith 〈A Garden of Peace〉
	Nas 〈I Can〉	The Honey Drippers 〈Impeach The President〉 (1973)
	Kendrick Lamar 〈Bitch, Don't Kill My Vibe〉	Boom Clap Bachelors 〈Tiden Flyver〉
	Kanye West 〈Stronger〉	Daft Punk 〈Harder, Better, Faster, Stronger〉
	Daft Punk 〈Harder, Better, Faster, Stronger〉	Edwin Birdsong 〈Cola Bottle Baby〉
	J. Cole 〈January 28th〉	Hi-Fi Set 〈Sky Restaurant〉

🤘 DJ 玩家們的好去處

◀ **BEANS & BEATS**

是唱片廠牌「顏社 KAO!INC」的咖啡廳、黑膠唱片行計畫，提供咖啡、唱片、展演，還有富錦街專屬的閒憩感。一樓是咖啡廳與錄音室，地下層是黑膠唱片行與展演空間。

◀ **有種唱片 SPECIES RECORDS**

開設於台北西門町內的有種唱片行SPECIES RECORDS，是台灣最為前衛的電音舞曲、黑膠唱片集散地！各種類型相關 DVD 及 CD 更可以在此找尋，並提供試聽及介紹、解說服務。

◀ **馬特 DJ 器材專賣店**

專賣 DJ 設備之商店，台北、台中、高雄均有經銷門市。

🤘 Beat Square 節拍廣場

Beat Square 這個名稱是 DJ Chicano 在贏得 2001 年 Vestax 台灣區 DJ 大賽冠軍時所想出的，字面上的意思是節拍廣場。DJ Chicano 想創立一個屬於音樂的廣場，每一位愛好音樂的朋友們都可以來到這廣場，感受單純聆聽音樂的美好。

在 2010 年 12 月 18 日 DJ Chicano 為了推廣音樂，並延續即將失傳的傳統黑膠 DJ 表演方式，決定效法 DJ KOOL HERC，讓音樂重回街頭，舉辦了第一場的 Beat Square。讓大家能面對面的接觸 DJ 文化，也讓大家了解 DJ 不僅僅侷限於夜店演出。（定期舉辦嘻哈活動，請參閱節拍廣場 FB 消息）

Scratch 切音延續的基本功

以下列出五個手感，這些是訓練切音基本功的延續。在 Baby Scratch 後加上切音，使音效達到平衡，另外，使用該技術會產生直覺的手感與慣性運動關係，訓練從八分音符起，直達到三十二音符快速的動作。

教學示範影片

Baby Scratch + 切音

1、首先將右手 Fader 推出，保持開的狀態。

2、左手將唱片刷出大約 5 元硬幣的距離，做來回的 Baby Scratch 一次。

3、第二個動作左手唱片刷出約 5 元硬幣的距離。

4、這時右手大拇指將 Fader 推至左做關閉的動作（完成正切的動作）。

5、當左手唱片準備拉回時，右手食指將 Fader 往內敲，將 Fader 打開。

6、左手唱片拉回至 12 點鐘多 0.1 公分處，使聲音完全乾淨。

Baby Scratch + 切音 + 切音

1、首先將右手 Fader 推出，保持開的狀態。

2、左手將唱片刷出大約 5 元硬幣的距離，做來回的 Baby Scratch 一次。

3、第二個動作，左手唱片刷出約 5 元硬幣的距離。

4、這時右手大拇指將 Fader 推至左做關閉的動作（完成正切的動作）。

5、當左手唱片準備拉回時，右手食指將 Fader 往內敲，將 Fader 打開。

6、左手唱片拉回至 12 點鐘多 0.1 公分處，使聲音完全乾淨。

7、重複步驟 3~6 的動作一次（完成第三個動作）。

（Baby Scratch + 切音 + 切音）2 次 + Baby Scratch + 切音

1、首先將右手 Fader 推出，保持開的狀態。

2、左手將唱片刷出大約 5 元硬幣的距離，做來回的 Baby Scratch 一次。

3、第二個動作，左手唱片刷出約 5 元硬幣的距離。

4、這時右手大拇指將 Fader 推至左做關閉的動作（完成正切的動作）。

5、當左手唱片準備拉回時，右手食指將 Fader 往內敲，將 Fader 打開。

6、左手唱片拉回至 12 點鐘多 0.1 公分處，使聲音完全乾淨。

7、第三個動作，左手唱片刷出約 5 元硬幣的距離。

8、這時右手大拇指將 Fader 推至左做關閉的動作（完成正切的動作）。

9、當左手唱片準備拉回時，右手食指將 Fader 往內敲，將 Fader 打開。

10、左手唱片拉回至 12 點鐘多 0.1 公分處，使聲音完全乾淨。

11、此時，重複步驟 2~10 的動作一次（完成第四、五個動作）。

12、左手將唱片刷出大約 5 元硬幣的距離，做來回的 Baby Scratch 一次。

13、第六個動作－左手唱片刷出大約 5 元硬幣的距離。

14、這時右手大拇指將 Fader 推至左做關閉的動作（完成正切的動作）。

15、當左手唱片準備拉回時，右手食指將 Fader 往內敲，將 Fader 打開。

16、左手唱片拉回至 12 點鐘多 0.1 公分處，使聲音完全乾淨。

　　以上「Baby Scratch + 切音」、「Baby Scratch + 切音 + 切音」、「（Baby Scratch + 切音 + 切音）2 次 + Baby Scratch + 切音」是這項技巧 Flow 的延伸，會幫助 Scratch 的手感提升。

Baby Scratch+ 切音 + 正切

1、首先將右手 Fader 推出，保持開啟。

2、左手將唱片刷出大約 5 元硬幣的距離，做來回的 Baby Scratch 一次。

3、第二個動作，左手唱片刷出約 5 元硬幣的距離。

4、這時右手大拇指將 Fader 推至左做關閉的動作（完成正切的動作）。

5、當左手唱片準備拉回時，右手食指將 Fader 往內敲，將 Fader 打開。

6、左手唱片拉回至 12 點鐘多 0.1 公分處，使聲音完全乾淨。

7、第三個動作，左手唱片刷出約 5 元硬幣的距離。

8、這時右手大拇指將 Fader 推至左做關閉的動作（完成正切的動作）。

正切 + 正切 +Baby Scratch

1、首先將右手 Fader 推出，保持開啟。

2、第一個動作，左手唱片刷出約 5 元硬幣的距離。

3、這時右手大拇指將 Fader 推至左做關閉的動作（完成正切的動作）。

4、左手唱片再回到 12 點鐘位置預備（此時 Fader 還是關閉的）。

5、左手回到 12 點鐘後，打開 Fader。

6、第二個動作，左手唱片刷出約 5 元硬幣的距離。

7、這時右手大拇指將 Fader 推至左做關閉的動作（完成正切的動作）。

8、左手唱片再回到 12 點鐘位置預備（此時 Fader 還是關閉的）。

9、左手回到 12 點鐘後，打開 Fader。

10、左手將唱片刷出大約 5 元硬幣的距離，做來回的 Baby Scratch 一次。

切音＝面積由小到大

提升切音手感的強化，切音來回面積由 0.2 公分延續至一個半的 10 元硬幣，產生不間斷平衡的音效，之後可自由運用在 Scratch 的表現中。

切音 = 節奏速度由慢到快

提升切音手感穩定度的表現，可以藉由慢速的節奏到突然加快節奏來訓練。八分音符屬於慢的，而三十二分音符屬於快的。請注意在突然加速的狀態中必須維持手感，以及保持切音的完整性。

Scratch〈霍元甲〉基本功的延續

延續第 12 課中的〈霍元甲〉Scratch 的節奏練習，以下為本課的重點：

1、使用「3、3、3、2」刷法。

2、使用點打 Fader 的技巧（點打即為輕碰 Fader）。

3、點打 Fader 速度與食指、中指合併進行。食指在快速進行刷碟時，力量是不夠的，所以我們會將中指也靠近 Fader，使用兩隻手指頭施力同時點打 Fader。

教學示範影片

3、3、3、2 刷法

「3、3、3、2」的數字是表示聲音次數，而此刷法的音色以「按按放 + 按按放 + 按按放 + 放放」方式來表現。「3、3、3、2」在拍子上刷出的速度較快，一拍刷三下聲音，並以 16Beat 的速度結構進行。我們要在四拍裡完成「3、3、3、2」的刷法循環進行，口訣是「123、123、123、12」。

實行「3、3、3、2」刷法時，唱片黑點會從 12 點鐘位置出發，並會隨著「按按放 + 按按放 + 按按放 + 放放」來移動。邊刷邊觀察黑點移動情形，黑點從 12 點鐘位置出發，「按按放」後黑點位置到 2 點鐘，接著「按按放」到 3 點鐘位置，然後「按按放」到 4 點鐘位置，最後「按」5 點鐘位置與「放」6 點鐘位置。

刷法中的「按」是以短音刷出、正刷的方式，若要連續刷出「按」的短音是需要加強練習的，也正是因為唱片刷出的距離很短、拍子較密集，所以練好這項技巧是刷好 Scratch 的一項重要關鍵。

首先保持放鬆準備開始練習，我們先使用食指點打 Fader 進行熟悉度，左手在唱片上預備，右手在 Fader 上預備，請跟著「3、3、3、2」刷法的分解動作練習，熟練後再循環進行。

第一組：12 點鐘位置到 2 點鐘位置	第二組：2 點鐘到 3 點鐘位置
1、按著唱片短音刷出 - 正刷（第一下聲音） 2、按著唱片短音刷出 - 正刷（第二下聲音） 3、放出唱片至 2 點鐘位置（第三下聲音）	1、按著唱片短音刷出 - 正刷（第一下聲音） 2、按著唱片短音刷出 - 正刷（第二下聲音） 3、放出唱音至 3 點鐘位置（第三下聲音）
第三組：3 點鐘到 4 點鐘位置	第四組：4 點鐘到 5、6 點鐘位置
1、按著唱片短音刷出 - 正刷（第一下聲音） 2、按著唱片短音刷出 - 正刷（第二下聲音） 3、放出唱片至 4 點鐘點位置（第三下聲音）	1、按著唱片短音刷出 - 正刷，在五點鐘位置（第一下聲音） 2、放出唱片至 6 點鐘位置（第二下聲音）

　　最後做完四組後，要將唱片撥回 12 點鐘位置，重複以上四組並結合為一組循環練習。如果熟悉聲音與手感的使用後，就可以加入食指、中指並行的 Fader 快速點打。

🤘 加入 Fader 點打「12、12、12、123」

　　此技術為點打 Fader 技術提升一部分，每一組的聲音是將唱片放出一次，利用點打 Fader 的次數使音色出現變化。

　　我們將前四組的分解動作加入 Fader 點打，請注意唱片拉回時，Fader 保持關，不能出現唱片回來的聲音。

1、黑點從 12 點鐘位置出發，放唱片走到 2 點鐘位置之前點打 Fader 兩次，形成兩個放的正刷聲音。	2、將唱片拉回至 1 點鐘位置，放唱片走到 3 點鐘位置之前點打 Fader 兩次，形成兩個放的正刷聲音。
3、將唱片拉回至 2 點鐘位置，放唱片走到 4 點鐘位置之前點打 Fader 兩次，形成兩個放的正刷聲音。	4、將唱片拉回至 3 點鐘位置，放出唱片走到 6 點鐘位置之前點打 Fader 三次，形成三個放的正刷聲音。

以上如果熟悉聲音與手感的使用，就可以加入食指、中指並行的 Fader 快速點打。

提升正刷短音基礎手感

在四拍進行中連續將正刷短音刷入 11 下聲音，第 12 下為放出唱片的聲音，即為「11+1」形式。

我們以一個八拍為循環，請按照以下步驟練習：

1、短音刷出位置為 12 點鐘出發至 1 公分的位置。	3、第 5 拍重複步驟 1、2，再一次「11+1」的形式，
2、11 下的短音刷在第 1、2、3、4 拍內，而第 12 下在第 4 拍放（第 4 拍放的聲音會在第 4 拍反拍）。	4、11 下的短音刷在第 5、6、7、8 拍內，而第 12 下在第 8 拍放（第 4 拍放的聲音會在第八拍的反拍）。

請以循環的方式進行練習。

專業器材系列叢書

專業音響實務秘笈　陳榮貴 編著

- 華人第一本中文專業音響的學習書籍
- 以淺顯易懂圖文解釋專業音響知識
- 內容包括專業器材、系統設計等專業知識及相關理論

專業音響X檔案　陳榮貴 編著

- 各類專業影音技術詞彙、術語中文解釋
- 專業音響、影視廣播、成音工作者必備工具書
- 按字母順序查詢，圖文並茂簡單而快速

每本定價：500元

www.musicmusic.com.tw

編著	楊立鈦（E-turn）
總編輯	潘尚文
企劃編輯	林仁斌
文字編輯	陳珈云
美術編輯	葉兆文、陳盈甄
封面設計	葉兆文
影像製作	鄭英龍、鄭安惠

出版發行　麥書國際文化事業有限公司
　　　　　Vision Quest Publishing International Co., Ltd.

地址　　　10647　台北市羅斯福路三段325號4F-2
　　　　　4F.-2　No.325, Sec. 3, Roosevelt Rd.,
　　　　　Da'an Dist., Taipei City 106, Taiwan（R.O.C.）

電話　　　886-2-23636166 · 886-2-23659859
傳真　　　886-2-23627353

http://www.musicmusic.com.tw
E-mail：vision.quest@msa.hinet.net
中華民國 107 年 4 月 初版